中央民族大学出版社
China Minzu University Press

王朝闻 题

著者 田联韬

图书在版编目（CIP）数据

中国画基础教程 / 田盛编著 . —北京：中央民族大学出版社，2021.12（2022.3 重印）
ISBN 978-7-5660-1987-5

Ⅰ.①中… Ⅱ.①田… Ⅲ.①国画技法—教材 Ⅳ.① J212

中国版本图书馆 CIP 数据核字（2021）第 248683 号

中国画基础教程

编　著	田　盛
责任编辑	杨爱新
封面设计	舒刚卫
出版发行	中央民族大学出版社
	北京市海淀区中关村南大街 27 号　　邮编：100081
	电话：（010）68472815（发行部）　　传真：（010）68933757（发行部）
	（010）68932218（总编室）　　　　　　（010）68932447（办公室）
经 销 者	全国各地新华书店
印 刷 厂	北京鑫宇图源印刷科技有限公司
开　本	787×1092　1/16　　印张：10
字　数	235 千字
版　次	2021 年 12 月第 1 版　2022 年 3 月第 2 次印刷
书　号	ISBN 978-7-5660-1987-5
定　价	98.00 元

新视野中的传统文化

——写在《中国画基础教程》的前面

徐恩存

中国画是中国文化的重要组成部分，可以说，中国画中的诗、书、画、印浓缩了中国文化的精髓；历史经验告诉我们，只有珍视和发扬自己民族的优秀文化，才能够自立于世界民族之林，并对世界文明的发展，作出自己的新贡献。

在历史的"结束"与"开始"的运动中，中国画作为一种更复杂的人类精神的象征性行为和情感表达形式，它与历史及社会实践有着更深刻、更广泛、更多样的联系和互动方式。

当代中国画，是一个仍在继续的进程，是一个由古典绘画向现代中国画转变、过渡的进程，一个通过古老的笔墨语言艺术来折射并表现古老民族及灵魂在新旧嬗变中的进程。

在本书中，作者力求表现的是传统向现代的转化，即要求中国画用新的审美语言形态表现变动时代的精神内涵——以挥洒的笔墨纵横掉阖，视野开阔、思想敏锐，笔下必定展示为振袭发聩的气势，使这本书的意图非常明确，他源于广大青少年的美学启蒙及人民群众的审美需要，并在整体上重新把握，以新视野建立起全书框架的支撑点，用以表现更为丰富复杂的历史蕴含。

不难看出，本书是以新视野来看待传统文化的，它的出发点在于——让中国画回归到实际过程中；回到中国画发生、变异和变革的具体环节中；回到中国画文本的内在结构中去。

本书主编田盛先生，祖籍山东临淄，早年毕业于浙江美术学院，2012年进入"史国良人物画专研班""速写班"学习深造。田盛幼承家学，国学底蕴深厚，先祖为春秋战国孟尝君田文后人。2006年下海经商，先后创办多家企业公司，并于2012年成立"兰亭雅集北京书画院"，亲任院长；在中国画方面，以擅人物、花鸟著称；他曾从师李闻、顾生岳、吴山明、萧朗、康宁、徐湛、史国良等先生；书法方面，师从炼承业、姚俊卿、李根茂、张旭光、张继等先生；并与作家梅洁、李澍晔、吴燕华夫妇等过从甚密，耳濡目染，使田盛渐而博学多闻、知识面很宽，诗、书、画、印，无所不能。

其书画作品获得全国大赛一等奖各一次，北京大赛二等奖两次，优秀奖三次。2016年组织

兰亭雅集北京书画院全体成员协办《影像北京——纪念长征胜利80周年书画摄影大赛》，被主办方北京市文化局、北京市文联授予"组织奖"，并为获奖者颁发奖金。

多年来，田盛先生热心公益事业，坚持至今，从无懈怠。他为汶川地震、甘肃悟龙寺、江华瑶族自治县、河北省蔚县村镇修路，积极筹款，扶危济贫。与北京蔚县商会、蔚县共青团驻京工委共同组织书画义卖活动，为蔚县一中、蔚县西合营中学公益助学，回报家乡。

为表彰他为公益事业的无私奉献，2018年6月，中华慈善总会授予他"中华慈善爱心贡献艺术家"称号。

田盛兼任"汇佳幼儿园""北京市海淀区青少年科技活动中心""光大银行"信用卡中心书画讲师。与此同时，他与北京红黄蓝幼儿园、北京汇佳幼儿园共同策划组织幼儿爱国教育、美学教育、家庭教育活动，得到相关部门和社会各界的认同和表彰。2019年被北京市海淀区教委授予"优秀指导教师"称号，同年获颁北京市教委"学生作品指导"金奖、银奖，并享受政府特殊津贴。2021年4月，其艺术成就入编《百年伟业》纪念中国共产党成立100周年大型报告文学丛书。现在，他主持编写的《中国画基础教程》将由中央民族大学出版社出版发行。

需要说明的是，田盛先生充满爱心，为培养下一代，以慈爱之心编写了针对青少年美学教育的《中国画基础教程》。在这本书中，他把长年从事书画创作教学的点点滴滴经验，都悉心编入。譬如他讲到"上课时先讲理论和要点，然后示范、边讲边画，每堂课基本上完成一幅画"，看似普通的话语，做起来并非易事；他在授课时还穿插国学经典文化、爱国主义教育、日常行为规范教育，使学生们在"寓教于乐"中获益匪浅。

长期以来，田盛先生关心下一代的成长，他的方法是鼓励儿童、启发爱心、提升心智、以画示心，通过美术教育让儿童们更天真、青少年心灵更纯洁，回归到"人之初、性本善"的原点，使学生们真正成为中华文化的继承人。

田盛先生在编写这本《中国画基础教程》过程中，把他自己的心血都融入字里行间，读来浅显易懂，在深入浅出的阐释中，以童心未泯的态度向孩子们娓娓道来。可贵的是，田盛先生以开放的胸襟格局，对儿童们敞开怀抱，扶他们一把，让他们自己去选择美的事物并判断、取舍。大千世界的丰富多彩，给予人类无尽的精神资源，对此必须有自信心，随时吸收新的东西、创造新的东西，根据心灵的需要，进行取舍。

总之，田盛的艺术心态及其社会实践都是难得的，他与"百年树人"的时代需要是一致的，在变革与开放中他有信心培养更多的艺术人才。

在一个变革与创造的时代，每一种探索与实验都在循序渐进中成熟并成长，而基础训练书籍有着"扶正"的意义。用新视野看待传统文化的任重道远，田盛开了好局，令业界同人感到欣慰。

希望田盛先生不但自己多出好作品，还要培养大批后备力量，让中华民族艺术后继有人，这同样是我们期望的艺术生命品格。

2021年5月于烟台

翰墨丹青

真善美慧

辛丑金秋

姚俊卿 八十又八

姚俊卿先生题词

　　姚俊卿，1934年生于辽宁省黑山县，中国当代著名的书法家、教育家、中国知识产权文化大使、电影艺术家。曾经为三百余部电影设计和书写字幕。现为中国书法家协会会员（首批会员）、中国书画函授大学总校教授、中国人民大学书法研究生导师、中共中央国家机关工作委员会紫光阁画院院士、中国文联书画艺术中心理事。

王西京先生题词

王西京，1946年8月生于陕西西安，历任中国美术家协会理事、中国美协中国画艺委会委员、中国画学会副会长、陕西省文联副主席、陕西美术家协会名誉主席、西安建筑科技大学艺术学院名誉院长、教授，兼任中国艺术研究院教授、西北大学、云南大学、西安美术学院教授。

中国画基础教程

目 录

第一章 中国画简史

中国画是我中华民族的国粹，至今已有2000多年历史，在世界艺术史上占有重要地位，简称国画。

一、中国绘画溯源

1.岩画的出现

国画最早起源于远古时代的岩画、石刻、新石器时代的陶器彩绘。考古学家在阴山山脉、贺兰山山脉等地区发现的岩画遗迹是远古人类用工具凿刻而成的，题材、内容丰富，形象生动。

2.陶器的出现

新石器时代的陶器彩绘，是远古先人用矿石磨成颜料，在陶器上手绘，后放入柴窑中高温烧制而成的，胎面上呈现出红、棕褐、黑白、黄橘颜色，并产生窑变，出现各种颜色的美丽图案，与陶器制作工艺相映生辉，达到美化装饰效果。

3.壁画的出现

辽宁省牛河梁红山文化女神庙遗址出土的壁画（残块），是目前发现的最早的远古时期壁画。这些绘画作品的内涵与功能尚没有脱离实用性，技法不太成熟，是中国绘画最早的起源。到商周时期、春秋战国时期，绘画已经初步形成，技法初步成熟。

4.绢本水墨画的出现

战国时期的漆画已达到相当高的水平。湖南长沙楚国墓中出土的帛画，是春秋战国时期最具代表性的绘画作品。这个时期的绘画已经脱离了工艺品，成为中国画的先河。

1949年湖南长沙陈家大山楚墓出土的《人物龙凤帛

《劝学》 李胜波书

画》、1973年发现的长沙子弹库的《人物御龙帛画》，是传世最早的绢本水墨画。

5.绢本丹青画的出现

秦朝、西汉时期，技法日趋成熟，画面中已有故事情节，人和动物以生活为原形，生动而传神。呈现出以线造型、骨法用笔、应物象形、以形写神的国画基础技法理念。西汉马王堆出土的《轪侯妻辛追非衣帛画》线条高古如游丝，设色为大胆的平涂和局部渲染。用色单纯而丰富，色彩鲜丽、对比强烈，用色搭配讲究，既写实又有装饰意味，是迄今为止最早的绢本丹青，开工笔重彩画之先河。

二、中国画的形成

1.三国两晋南北朝时期，分分合合，政治上很少统一，这恰恰是文学艺术发展的最好时机，这个时期中国画技法得到重要发展。佛教文化的进入和玄学的兴起给艺术家带来了启发和灵感，在绘画上有了思想解放和内容的拓宽。士族达人开始从事绘画活动，人物画及文艺理论得到空前发展，一些画家写出了第一批技法著作。吴国画家曹不兴以画佛像著称，为白描的创始人。魏国重文学，书法家有钟繇，文学方面出现"建安七子""三曹"，魏武帝曹操是政治家、军事家也是文学家，其诗词风格豪迈、大气磅礴、抒情言志。

2.人物画技法经过艺术加工提炼，由"迹简意淡"画风雅正，发展为"细密精致"而绚丽多彩。随后又出现了笔不到意到的简笔表现法，成为上承两汉下启隋唐的时代新貌。三国时期曹不兴为东吴宫廷画像，印度佛像范本传入东吴，曹不兴摹写研习，成为文献记载画佛像第一人，也是白描画种的创始人。东晋初年的著名画家卫协擅长史实和道家、佛家题材作品，可惜无存世。卫协的绘画水平，说明中国画在技法上已经脱离了质朴、简略的风格，进入"媸妍相参"的发展阶段。

3.东晋、南朝时涌现出近百位名家，以顾恺之、陆探微、张僧繇为代表人物。三位大师各有所长，顾得其神、陆得其骨、张得其肉。顾恺之有旷世作品《女史箴图》（现有两个绢本，一本现藏于故宫博物院，为南宋摹本，另一本藏于英国伦敦不列颠博物馆，为唐代摹本）、《列女仁智图》《洛神赋图》传世。

4.北朝出现不过20余名画家，其中曹仲达、杨子华有突出地位。北齐曹仲达是西域民族画家，以梵画著名，画法被誉为"曹家样"。表现人体结构静态和动态，衣纹紧贴身体，衣服重坠之感毕现，吸收了天竺、印度技法，

《曹衣出水》 王德硕书

让人感到耳目一新，被称为"曹衣出水"。杨子华是北齐宫廷画家，被称为"画圣"。杨子华人物多不可减，少不可逾，面形略长，额圆颐方，勾线简劲有力，构图富于变化，人物错落有致。

三、中国画的发展

1.隋唐时期，随着社会经济的发展，文化艺术全面繁荣，中国画在表现技法、理论上取得了很高成就。其中人物画占主要地位，除继承汉魏传统以外，还广泛吸收西域、波斯技法，艺术发展愈发成熟。代表人物有于阗人尉迟跋质那、尉迟乙僧父子，父子各有所长。

2.初唐时期右相、画家阎立本以画重大历史题材和肖像著世，为中原画家之典范，作品《步辇图》《历代帝王图》流传于世。其传世之作线条纤细劲健，用笔沉稳，设色平涂兼渲染，着重刻画人物精神、性格特征及眼神情态。

3.盛唐时期的吴道子是著名人物画家，以画佛道人物为主，早年师从张旭学习书法，为绘画打下坚实的基础，创造了用线顿挫提按，以书入画、变化多端的风格。"天衣飞扬、满壁飞动"，世人称为"吴带当风"。

吴道子的创作和其他画家不同，经常饮酒之后动笔，在高度兴奋、激烈的状态下，挥毫图壁，洞然风起，为天下之壮观。他的方法和创作状态是紧紧相连的。

4.张萱生于盛唐开元年间，以专画妇女幼儿闻名于世，特别能揭示人物的内心世界。

周昉善画仕女和佛像，传世作品为《簪花仕女图》，画面中人物的肤体和纱衣渲染得十分精致。独创《水月观音》画法，"衣裳劲简，彩色流利，菩萨端严，妙创水月之体"，被世人称为"周家样"。

滕冒祐、刁光胤、边鸾的花鸟画已达日臻完善之境界。

到王墨，山水画发生了很大变化，擅画怪树奇石，重墨、泼墨技法开始被运用在山水画中。

《吴带当风》 王德硕书

四、中国画的高峰

1.盛唐时期绘画和书法达到空前盛况，出现了全新的时代风格。宗教绘画更显通俗，各地区的画法互相交融，描绘仕女以"环肥"为美，描写日常生活，造型生动准确，注重性格心理刻画，技法超越前代画家。山水画已经脱离人物画配景而具有独立地位，代表人物有吴道子、李昭道、张璪，分工笔和意笔两种。在动物画方面名家辈出，有曹霸、韩干、陈宏、丰偃、韩滉等众多高

手。更有诗人王维、卢稷伽、梁令瓒等名噪一时，王维的画诗中有画，画中有诗，开创了文人画之先河。

2.董源（？～962）：字叔达，江西南昌人，五代南唐绘画大师，师承李思训、李昭道父子。画风以工笔青绿山水为主，后取江南风景作为创作源泉，吸取王维、张璪水墨画技法，其江南水墨题材作品直抒胸臆、干湿浓淡、平淡率真、满纸云烟、气韵含蓄。董源是江南画派代表人物之一，代表作有《秋山行旅图》《潇湘图》《夏山图》。他创造了"披麻皴"法，山石以无数小石块堆积而成，有晶莹剔透之感，被画界誉为"矾头"。在表现南方绿植杂树方面，他创造了用浓墨反复添加点簇（竖点、横点、斜点、戳点、笔尖、笔肚、笔根）的画法，把用笔发挥到极致。董源与李成、范宽并称北宋三大家，为南派山水画开山之祖。

巨然：五代南唐画家、诗人，是董源的弟子，与董源并称"董巨"，成就极高。江苏南京人，开元寺住寺僧人。在其师教导下，亲近自然，游历名山大川，外师造化，内法心源。代表作《秋山问道图》，画风苍润柔和，形成"爽朗""高旷""高远""淡然"的风格。

3.顾闳中（910～980）：五代南唐人物画大师，在五代十国时期是人物画领军人物，曾任南唐画院待诏，用笔圆劲、方圆并用，造型雄伟，设色浓丽，与周文矩齐名。顾闳中"窃窥之，目识心记"，画出传世名作《韩熙载夜宴图》。画中主人公韩熙载是江南人，为躲避战乱，迁居北方，物质生活优越，生活奢华，妻妾众多，有时会穿一身破烂衣裳，扮成乞丐吃豪门宴。画面工整、细致、线条精准，生动传神；设色丰富而淡雅，互为衬托。主要突出人物形神，沉静高雅。

徐熙（885～975）：五代南唐杰出画家，今南京人，号"江南布衣"，沉醉江湖，一生不仕。创造了水墨淡彩形式的花鸟画，画风清雅淡逸，自然和谐，吸取民间画工营养，形象逼真。他创立了一种落墨的表现方式，以墨写形，然后赋色，下笔成珍，挥毫可范，时称"江南花鸟，始于徐家"。他也因此水墨淡彩风格被称为没骨画法创始人。其传世名作《雪竹图》画江南雪后竹石，构图奇异、造型清雅；以线为主，工细精妙，风格舒逸，并使用朱砂画竹，又具有写实性，产生了很大影响。

山水画意境深远，技法高超。五代十国时期历经50余年，虽战火不断，但在绘画创作方面却没有停滞，仍然传承发展。形成上启盛唐，下接两宋的时代，人物、山水、花鸟都得到良好发展，出现了新的风貌。这个时期，国家分裂，战乱不断，很多有才华的画家都隐居山野，潜心研习，北方出现李成、荆浩、关仝，都是开宗立派之大家；南方有黄筌、董源、巨然、徐熙、顾

《盛唐气象》 席志强书

阆中等名家。

4.荆浩（约850～911）：五代后梁著名画家，字浩然，号洪谷子。中原人士，隐于太行山，以太行山为创作源泉，其代表作是《匡庐图》《雪景山水图》等，写生画稿数以万计。画论著作《笔法记》，记录了气、韵、思、景、笔、墨六要。师从张璪，作品表现北方大山大川的雄浑峻峭、气势恢宏，有笔有墨、水晕墨章，为北方山水画派之开山鼻祖。

关仝为荆浩弟子，师承李思训、李昭道的北派山水画艺术风格，画中多表现北方大山，雄强伟岸，气势宏大，浑厚端庄，布局工整，遒劲有力。常游览华山、秦岭，足迹遍八百里秦川，山水画成就不在老师之下。

五、中国山水画的成熟

1.隋唐时期，继人物画发展之后，山水画法中的青绿山水、金碧山水、重彩山水、水墨山水、浅绛山水技法逐渐形成，风格以勾线为主，设色绚丽，成为中国画的重要组成部分。

擅长青绿山水的代表人物有隋代的展子虔，代表作品《游春图》，初唐和盛唐的李思训、李昭道父子，李思训的代表作是《江帆楼阁图》，李昭道的代表作是《明皇幸蜀图》。

青绿山水在盛唐时期发展成熟。吴道子、王维、张璪为代表人物。唐代朱景玄曾记载：吴道子画重庆嘉陵江之百余里山水，一日而毕。不但画得快，而且具有"怪石崩滩，若可扪酌"之立体感；画风日趋疏放简易、概括取舍，有笔而少墨，不用渲染而有立体感，把山石结构用有体积的粗细转折线条表现得淋漓尽致，结构、体积、质感跃然纸上。

在空间处理上，张璪表现出的"纵深"之感就是郭熙的"深远"，可"自山前窥山后"，在平面上表现空间的纵深感，是山水画技法上的一大突破。

2.水墨画代表人物有盛唐的王维、张璪。

王维创造的水墨山水以高超的笔墨互通技法奠定了其在山水画史上的历史地位。王维的价值在于首创墨法，笔含浓墨、笔尖蘸水，迅速落纸、即现墨韵；浓破淡墨、淡破浓墨、阴阳向背、形神俱之。墨分五彩，自然渗透，笔墨宛丽，气韵高清。王维一改青绿山水技法的笔线勾勒，而是用中锋横笔点渗，增加了物象的质感。王维原学李思训精勾填彩，过于精细，反而失真。他的水墨山水笔力雄壮，以清墨、淡墨渲染代替青绿；表现山体的阴阳增强体积感，笔墨并用，刚柔相济，勾皴渲染，自然造化。他平面构图，擅画雪景，诗情画意，意境高雅，代表作《雪溪图》（宋人摹本）以"坡石有渍染而无勾皴"（徐邦达语）为盛唐以后学习水墨山水之范本。

3.中唐以来，山水画的题材范围进一步扩大，表现出"不依墨踪"的狂放画风。

据张彦远记载：王墨画山水先饮酒，有些微醉，便铺纸泼墨，将墨倾倒于绢上，手、脚、发髻并用，顷刻之间染成风雨，宛若神明。中、晚唐山水画家讲究用笔、用墨。墨法丰富多变，笔法新奇，水墨交融。正如荆浩所言：水墨晕章、兴我唐代。这一时期也出现了一大批花鸟画家，薛稷画鹤、冯绍正画鸡、姜皎画鹰，时称"三绝"。武则天时代殷仲容画花鸟，用墨用色，如兼五彩；工笔重彩画法同时，更有以纯水墨绘之。

《醉墨丹青》 席志强书

六、中国花鸟画的成熟

1.中唐的边鸾成就最为突出，精于写生，创折枝新体。用笔轻利，用色鲜明，形象生动。滕昌祐以画鹅著称，工笔画蝉、蝶、折枝尤妙。

2.五代十国时期，无论中原、南唐、西蜀，绘画各科皆有发展。花鸟画领域出现"黄家富贵、徐熙野逸"之时代风格。五代时期，中国花鸟画走向成熟，尤以黄筌之传世名作《写生珍禽图》最为突出。

3.北宋的著名传世大家，还有重写实的赵昌，字昌之（970～1040），四川剑南人，工书法、绘画，精于花果、折枝、草虫，少年时拜滕昌祐为师，故名赵昌，与徽宗赵佶齐名，有徐熙、黄筌之风，代表作《写生蝴蝶图》，常钤"写生赵昌"之印，被后人誉为旷代无双。

七、中国人物画的成熟

1.北宋、南宋时期国画技法更加完善，文人画悄然兴起，一些王公贵族、社会名流加入国画创作队伍，以其传统文化、贵族文化的深厚功底为基础，付出大量的时间和精力来研究创作。

由于宋徽宗赵佶热爱书画，开创了院体派风格之先河。

赵佶政治上无多建树，但在艺术上却有极高天赋。文学音乐无一不通，甚喜交往众多名家。登基后，时逢文化艺术繁荣，书画艺术在官方、民间成为日常谈论的主要内容，加上瓷器茶叶等产品远销全球，赚取大量白银，国库充盈，为当时世界之首富。但徽宗不谙朝政，权力集中在四大权臣之手，致1127年（靖康二年）冬，金兵南下攻取东京（开封），赵佶、赵恒父子被俘，北宋灭亡。北宋绘画更重平民化和写实性，画风、书风精致有余，但都不及盛唐雄强。

2.北宋时期，人物画得到空前发展，题材广泛，手法多样、形式多样、风格多样。出现了张择端、李公麟、李唐、李嵩、梁楷等善于创新的大家。张择端以东京汴梁清明时节的风土人情、建筑为创作原型，绘制了5.25米的长卷《清明上河图》。画面中描绘了550多人，60余只牲畜，20多辆马车、船只，30多套房舍。场面繁杂，但有条有理，独具匠心。画中对大桥的刻画，也

符合现代科学的透视和建筑原理。

3.李公麟（1049～1106）：北宋著名画家，字伯龙，号龙眠居士，神宗熙宁三年进士，徽州舒城人。画风以白描为主，精于人物、山水、花鸟、走兽、佛教等题材创作。传世名作《郭子仪单骑见回纥》（图中主要人物郭子仪、回纥首领的心理活动、外在神态惟妙惟肖）、《五马图》《维摩演教图》《赤壁图》《蜀川胜概图》。李公麟笔下"扫去粉黛、淡毫轻墨、不施丹青、而光彩动人"，东坡赞曰："神与万物交，智与百工通。龙眠胸中有千驷，不唯画肉兼画骨。"李公麟集诸家之长，得其大成，师法自然，大胆创新，自成一家，被敬为百代宗师。

5.马远、刘松年、李唐、夏圭为南宋时期四大家，《踏歌图》是马远代表作，构图精妙，山水与人物的组合独具匠心，人物生情动态与石峰互相呼应，被后世称为"马一角"。

《气韵生动》 王德硕书

八、元代绘画

元朝建立后，绘画迎来了一个转折期。由于文人及南宋遗老的特殊境遇和内心情绪，众多文人士大夫转而绘画。赵孟頫，字子昂，号松雪道人，浙江湖州人，人物、山水、花卉、竹石无一不精。其书法被尊为"赵体"，是中国书法史上楷书四大家唯一不在唐代之大家。赵孟頫的传世名作是山水画《鹊华秋色图》。其书法上的成就被后世誉为"五百年来无此人"。

在赵孟頫的影响之下，出现了黄公望、吴镇、倪瓒、王蒙四大名家，称为"元四家"。

1.黄公望的代表作《富春山居图》历时七载，于1350年得以完成，在当时画坛引起极大的轰动，极负盛名，被推崇备至。时人将其与《兰亭序》相提并论，称黄公望为元代"画圣"。

2.吴镇：浙江嘉善人，以董源、巨然为师，用笔苍劲老到，用墨技法超凡，以湿墨渲染，再点以重墨提神，所到之处，若非电闪雷鸣，亦足以惊天动地，如大禹治水、女娲补天、惊涛拍岸、石破动天，一点不为过。传世作品《嘉禾八景》《渔父图》。

3.倪瓒，号元镇，江苏无锡人，出身富庶家庭，生活极其优越，府上官宦达人、乡绅名流，车水马龙，迎来送往。清高自傲，不满元朝统治者，不入仕途，曾用"倪迂"之名号。其山水画

风格萧散、清疏。代表作《渔庄秋霁图》《六君子图》。

4.王蒙，浙江湖州人士，是赵孟頫的外甥。40岁便过着隐居生活，师承董源、巨然技法，以自然为师，创建牛毛皴和解索皴法，代表作《葛稚川移居图》。倪瓒称赞其"王侯笔力能扛鼎，五百年来无此君"。

5.柯九思等元朝文人画家修禅问道，追求自然、平淡，主张借物抒情言志，昼耕夜读。

四君子水墨画以墨竹、墨梅为题材，出现了李衎、管道升、柯九思、王冕四家，尤以王冕为杰出代表，以画墨梅而闻名于世。

明朝建立后，洪武皇帝朱元璋独裁暴政，杀了很多功臣和艺术家。在这种高压专制统治下，画家如刀头舐血，戒备心强，所以明朝画风没有创造性发展。明朝中后期，由于几位皇帝喜好丹青，出现了官办画院，书画市场曾出现一定的繁荣。

明、清、民国、新中国成立以后的名师大家，灿若星辰，我们后续再做介绍。

《江山如画》 席志强书

第二章　中国画的特点

中国画简称国画，是以毛笔用水墨或彩墨在宣纸上作画，是东方艺术，从雏形到成熟有2000多年历史。冠以"中国"是为了区别西洋画（油画、水粉画、水彩画、丙烯画、素描、粉彩等欧美画种）。中国画又称为水墨画（彩墨画），诗书画印、书画同源是中华民族传统文化的重要特征。

一、书画同源

汉字最早的雏形是象形字，就是依据自然界物象，远古人类将现实形象画出来，刻在动物骨头上或摩崖上，记录生活、生产，后逐渐演变成今天的汉字。汉字的造字有六法：象形、指事、会意、形声、转注、假借。经过历朝历代不断演变，形成了与国画相提并论的书法，简称字画。没有深厚的传统文化底蕴，路子不会长远。不学书法，笔墨功夫不深，就很难掌握中国画的笔墨精神、韵味。

画画本是人的天性，婴幼儿的涂鸦之作，可以充分证实画画是人类与生俱来的本能。目前，国内教育体系书法属于美术学科。也就是说，中国画是华夏民族传统艺术的具象典型代表。画的是文化，是寓意，不是单纯的技法。

二、中国画和画家的分类

中国画按题材内容分类为人物、山水、花鸟三科；按张幅形式可分为立轴、横幅、中堂、四条屏、条幅、

《书画同源》　王德硕书

斗方、扇面（团扇）、册、页、长卷、屏风等；按表现方法可分为：写意、写实、工笔、意象、半工半写（工笔也可以写意，写意也可以工笔）；按画种分类为：白描、水墨（彩墨）、工笔重彩。中国画画家分类为：民间、学院、文人、现代。

1. 画家生活在乡村，授业于民间画师，以画画为职业，擅画庙宇、壁画、古建彩绘等。根植于民间，长期为大众服务的基层民间美术工作者，属民间派。

2. 学院派从北宋院体开始，宋徽宗赵佶为学院派开山之祖。现八大美院、各大学美术系学生都受过严格的素描、速写、色彩训练，有扎实的造型能力，并能独立创作，为业内所承认，有专业的，也有业余的，这类画家属学院派。

3. 文人画可分为传统和现代，传统文人画唐朝以山水田园诗人、画家王维为代表，宋朝以苏东坡为代表。元代以赵孟頫为代表，明代以董其昌为代表，清代以八大、石涛、郑板桥、徐渭等为代表。文人画画家国学底蕴深厚，大多为当朝大员、王室嫡亲，以写意为主，笔墨不多，画的物象少，题款内容多，抒情言志，笔情墨趣，肯在章法上下功夫，钤印非常讲究。现代文人画以新文人画家常进、董欣实、方峻、朱道平、朱新建及一些作家为代表。

4. 现代派不是大写意，而是20世纪90年代改革开放以后，受85思潮影响，一些美院取消了解剖、素描课，不讲造型结构，部分画家吸取了油画的表现形式，造型抽象，色彩斑斓，夸张变形，运用各种工具材料，创造出中国画的肌理效果，为现代派。

二、中国画是艺术，西洋画是科学

中国画是东方艺术的代表，与西洋画有本质的区分。首先是工具材料大不相同。中国画是用我国特有的宣纸、毛笔、墨。画家要具备深厚的传统文化修养以及国学经典、天文地理、政治历史等社会、人文、自然科学知识，遵循"文以载道"的原则。

西洋画是用布、木板、特种纸、油画颜料、水粉、水彩颜料、丙烯颜料为基本工具材料，观察表现方法为焦点透视法。

中国画以我、物、物我、主观与客观、情感交融为理论指导，以临摹为学习方法，在自然、社会中观察，体悟于心，把现实形象转化为艺术形象，是先有体悟、构思才去创作，所谓胸有成竹，意在笔先。

西洋画是以写实造型为主，把雕塑家发明的结构、建

《笔墨当随时代》 张明伟书

筑家发明的透视、医学家发明的解剖法综合起来，运用这些科学知识，去描绘各种物象，追求所绘对象的真实性、质感、量感、光影对物体形象的影响效果。但在创作一些主题绘画时，也是先构思构图，然后再找模特，在特定的环境下描绘写生。

中国画作品中有画、书法、诗词歌赋、篆刻等多种元素，诗、书、画、印融为一体。中国画留白，白是天空、云、水、大地。西洋画如需要白色，是用白色颜料平涂覆盖画纸或画板。

通常中国画题款钤印，而西洋画只需画家签名。有些画家只写几个英文字母，也有不签名的现象。

中国画颜料用水溶解，画完了要装裱才成为完整的作品。西洋画颜料用油溶解。中国画材料大多是绿色环保的，有书香味儿。西洋画颜料属于化工产品，有味儿。中国画重写意，而西洋画重写实。希望大家对中国画有基本的认识和了解，有时间也可以临摹、报班学习，把我们祖国优秀的文化艺术传承下去，发扬光大。

《外师造化中得心源》 姚铁力书

第三章 中国画的流派

从北宋时期开始，中国画因地域、风格、观念不同而形成流派，流派的群体有大有小，流传有长有短，有传统保守的，也有改革创新的，均在中国美术史上留下浓墨重彩的一笔，为后世留下宝贵的文化遗产和精神财富。下面按时间顺序介绍各种画派的形成、创立及艺术理念。

一、两宋时期

至北宋初，中国山水画始分北方画派和江南画派。北方画派是最早出现的流派，为北宋四家，以荆浩、关仝、李成、范宽为代表（为五代、北宋时期山水画的主流）。其特点是：注重客观自然界的真实性，画面主体为高山大川，峻拔雄伟，地理特征鲜明，笔墨风格各异。江南画派产生于五代至北宋期间，其宗师为董源、巨然，以平淡天真的洲渚峰峦为画面主体，北宋时期不入正统，元朝以后被奉为山水画正统，占主导地位。

南宋四家成名于南宋时期，代表人物有南宋院体画院的刘松年、李唐、马远、夏圭。李唐为院体画开创者，马远、夏圭是最具代表性的画家。

二、元代

元代山水画有四位代表性画家，称为"元四家"。元四家的画风虽各有特点，但都是从五代时的董源、巨然发展而来的，重笔墨，尚意趣，画面结合书法诗文，是元代山水画主流，对明清两代影响很大。

《百花齐放》 李根茂书

关于元四家，主要有两种说法：一说指赵孟頫、吴镇、黄公望、王蒙四人，见明代王世贞《艺苑卮言·附录》；二说指黄公望、王蒙、倪瓒、吴镇四人，见明代董其昌《容台别集·画旨》。

三、明朝

1.浙派

浙派创建于明朝宣德年间（1426），历经宣德、正统、景泰、成化、弘治、正德，鼎盛时期123年。创始人为浙江戴进、湖北吴伟。二人均为职业画家，画艺精湛、技法全面，将浙派人物画和文人画结合起来，笔墨旖旎而灵动。擅长人物、山水，山水画成就更为突出。戴进变南宋浑厚沉郁之风，画风雄健劲锐，非严谨精微风格。吴伟以气势磅礴、概括奔放见长。戴进、吴伟前后接踵，影响了一大批画家，代表人物有张路、蒋嵩、汪肇、李著、张乾等。

浙派到后期一味追求粗简草率、逸笔草草，重文人画的消遣抒怀之风，积习成弊，正德年后逐渐衰落。

李菁学吴伟笔法，遂成江夏派，以吴伟为始祖，但实属浙派支流。

2.吴门画派

明代早期，江南地区出现一批继承元代水墨画的文人画家，代表人物有王绂、刘钰、杜琼、徐贲、姚绶等。各具所长。其中王绂喜用披麻、折带皴画山水，画风似王蒙，尤以墨竹挺秀、清新、潇洒，被称为吴门画派"开山之首"。

明代中期，出现了一大绘画派别——吴门画派，亦称"吴派"。以明四家沈周、文徵明、唐寅、仇英为主要代表，后有陈淳。民间流传以唐寅最负盛名。因苏州为古吴都城，有"吴门"之谓，其主要代表人物均属吴郡（今苏州）人，故名"吴门画派"。吴门画派在山水画上成就突出，无论对元四家或南宋院体绘画，都有新的突破。在人物画和花卉画方面也各有建树，除仇英外，另外三人尤其注重诗、书、画的有机结合，使文人画这一优良传统更臻完美、普遍，有力地影响了明代后期直至清初画坛。

《徐渭题画诗》　魏海学书

3.泼墨大写意画派（青藤画派）

创始人徐渭（1521～1593），浙江绍兴人，字文长，号青藤老人、青藤道士等，明朝中期书画家、文学家、戏曲家、军事家，与解缙、杨慎并称"明代三才子"。明朝中国画正处于传统和创新两种意识的碰撞期，水墨写意画发展迅速，技法出新，徐渭画风气势纵横、豪情奔放、笔简意赅，多用泼墨，很少赋色，以狂草入画，运用勾、点、泼、皴等多种笔法，一挥而就、水墨淋漓，直冲画外，不见首尾，构成纵横之气和巨大张力，呈现出最为强烈的抽象风格。山水、人物、花鸟无所不工，以花卉最为出色，吸收前人精华，不求形似但求神似，开创一代新风，对后世影响很大，为"青藤画派"开山鼻祖。徐渭擅长行草、诗文，通音律，爱戏曲。他著有《南词叙录》《四声猿》《歌代啸》《周易参同契》注释。1577年，曾北上塞外宣化府任文书，留下很多描写塞北风光、军旅和民俗的诗文。徐渭晚年贫病交加、家财散尽，在穷困潦倒中去世，享年73岁。

4.松江画派

明末清初，以董其昌为首的松江画派深受吴门画派的影响。松江画派的代表人物有董其昌、沈士充、顾正谊、孙克弘、陈继儒、赵左、莫是龙、蒋蔼。他们在美学思想和绘画风格上基本一致，讲究水晕墨章，古雅神韵，富于江南清疏情致，一般认为该画派对后世及"海上画派"的形成具有较大影响。

5.新安画派

新安画派形成于明末清初，以黄山北部的新安江命名，创始人弘仁（1610～1664），原名江韬，字六奇，安徽歙县人，著名画僧。出家后法名弘仁，字无智，号渐江。弘仁兼工诗书，擅写梅竹，一生以画山水为重，属黄山派，也是"新安画派"的创始人。他曾云游四方，拜师访友，十多年走遍大江南北，画艺大进。弘仁对中国画艺术既传承又创新，取法自然，独辟蹊径。他曾经赋诗："敢言天地是吾师，万壑千崖独杖藜。梦想富春居士好，并无一段入藩篱"，表明不甘以临摹为能、勇于变革创新的心志。弘仁、查士标、孙逸、汪之瑞为"新安四大家"。

新安画派成员均为古徽州歙县、休宁县人。歙县出歙砚、徽墨、毛笔，宣城泾县出宣纸，休宁为中国状元县，深厚的徽州文化孕育

《弘仁诗》 张明伟书

了"新安画派"。他们多宗元法，承黄公望、倪瓒两位国画大师，笔墨简洁、清逸，用笔遒劲，喜写黄山云海松石之四季、阴晴雨雪之态，以弘仁和查士标为领军人物。后相继涌现出江注、姚宋、郑叹、祝昌、程邃、戴本孝等大家。

四、清朝

1. 娄东画派

王原祁创立娄东派（也叫太仓派），是影响清朝画坛三百年的重要画派。这一派在绘画风格及艺术观念上深受董其昌影响，追求"仿古"画风，把宋元时期的笔法视为最高标准。他们在借鉴古人立意、布局、运笔、色彩、线条等方面达到了登峰造极的地步，重视笔墨的趣味和美感，在作品中表现出平淡天真、超逸萧散的文人画审美特征。娄东派的成员有董邦达、唐岱、华鲲、钱维城、王宸、黄鼎、吴振武、王昱、方士庶、张宗苍、王学浩等。

王原祁，王时敏之孙，以画供奉内廷，擅画山水，继承家法，学元四家，以黄公望为宗，喜用干笔焦墨，层层皴擦，用笔沉着，其所著画论有《雨窗漫笔》与《麓台题画稿》。晚清娄东画派代表人物秦祖永论王原祁画风"中年秀润，晚年苍浑"，论其画曰"沈雄骏右，元气淋漓，笔端金刚杵之语不虚也"。

娄东画派观念、画风正好与清朝文化氛围相应，符合统治者观念，备受皇帝认可和推崇。民国新文化运动、五四运动时受到抨击，被革新派口诛笔伐。

2. 虞山画派

简称"虞山派"，中国画主要流派之一。常熟有虞山，因有"虞山画派"之称。其崇古摹以拟风尚，影响颇大。"虞山画派"的奠基之祖为黄公望（1269～1354）。739年前，黄公望的诞辰预示着其画风对中国后世画坛特别是对"虞山画派"产生极其深远的影响。可以说，明清两代山水画各家各派，均或多或少、或直接或间接地从他身上吸取了有益营养。就常熟而言，黄公望已开"虞山画派"之先河。元代常熟尚有谢庭芝、王圭、谢伯成、缪佚等，惜无作品流传，而不得窥其风貌。又据《海虞文征》载，元代常熟画家陈希雅曾作《虞山送别图》，画家陆子善曾画《海虞游泳图》。

《高凤翰诗》　田盛书

3.其他画派

清初六家：四王、吴历、恽寿平 简称"四王吴恽"。

清初四僧：石涛、弘仁、髡残、朱耷。

扬州画派：指清代康熙中期活跃在扬州地区的职业画家，简称"扬州八怪"。扬州八怪：汪士慎、金农、黄慎、郑板桥、李鱓、李方膺、高翔、罗聘，但不只指以上八人，也包括边寿民、杨法、华喦、陈撰、闵贞、高凤翰、李葂。

清末四任：任熊、任薰、任颐、任预。

五、民国时期

1.京津画派

京津画派形成于民国初期，是京津两地国学传承的产物，主要源自溥心畬、萧俊贤（湖南衡阳1865～1948）、徐悲鸿。"精研古法，博采新知"是京津画派的整体宗旨，临摹、写生、切磋功力的生态常规在京津画派中一直流行至今。京津画派是一个文化理念，不以地域区分，创始人溥心畬的艺术主张是：创作不是闭作，笔墨不能脱离生活。

京津画派起源于宣南画社、湖社画会、松风画会、中国画学研究会。代表人物有陈师曾（1876～1923，江西修水人，湖南巡抚陈宝箴之孙，陈散原之子，陈寅恪之兄）、陈少梅、齐白石、姚华（1876～1930，贵阳人）、王梦白、董寿平、刘奎龄、蒋兆和、胡佩衡、周怀民、陈半丁、金城（1919年金城、陈师曾发起中国画学研究会，后又发起成立"湖社画会"）、于非闇（1889～1959）、溥儒、江采白、李苦禅、王雪涛、吴作人、李可染（1907～1989）、白雪石、启功、田世光、孙其峰、关瑞之、秦仲文、关松房、崔子范、俞致贞、刘力上、贾又福、杨延文等。

松风画会成立于1925年10月，发起人为五位著名国画宗师：溥雪斋、溥毅斋、关松房、溥心畬、惠孝同。清廷遗臣陈宝琛、罗振玉、袁励准、宝熙、朱益藩等均为松风画会早期会员。

2.海上画派

19世纪中叶至20世纪初，上海及江浙地区一大批画家，根植于江南吴越传统文化，又融入西方欧美地区各国文化，创建了海上画派。当时京剧、海上文化兴起，经济发达，许多画

《知行合一》 张明伟书

家以卖画为生，从1902年到1916年之间，仅文学期刊就出版了57种，其中29种以小说命名。这对现代社会生活也产生了重要影响。海上画派借鉴民间与西洋绘画艺术，对传统中国画进行大胆的改革创新，作品体现时代生活气息，在"正统派"外别树一帜，融贯中西，独成一派。

海上画派源头可溯至松江画派，代表人物有：董其昌、吴昌硕、黄宾虹、林风眠、刘海粟、丰子恺、朱屺瞻、赵子谦、任熊、任熏、任颐（任伯年）、张大千、陆俨少、陆抑非、王个簃、吴青霞、虚谷、谢稚柳、贺天健、钱瘦铁、江寒汀、唐云、关良、张大壮、吴湖帆、程十发、刘旦宅、陈佩秋、韩天衡、施大畏。

3.金陵画派

形成于19世纪初，代表人物有金陵八家：龚贤、樊圻（qí固根、大地）、高岑、邹喆、吴宏、叶欣、胡慥、谢荪。中华人民共和国成立后代表人物有傅抱石、钱松嵒、亚明、陈之佛、宋文治、魏紫熙，称为"新金陵画派"。他们的艺术观念集中体现在傅抱石、钱松嵒两位长者的论著中，可归纳为四点：自觉的创新意识，辩证的民族意识，高尚的人文精神，激情的写意精神。

4.岭南画派

岭南画派是20世纪中国画坛三大画派之一。岭南派的画风特点包括写生、撞水、撞彩；其四大精神：时代、革命、创新、兼容。岭南画派形成于民国时期，创立人为岭南三杰：高剑父、高奇峰、陈树人。代表人物有：何香凝、高剑曾、赵少昂、赵强、黄幼吾、黄君璧、张书旂、黎葛民、方人定、关山月、黎雄才、黄少强、卢传远、杨善深。其中赵少昂、黎雄才、关山月、杨善深四位被称为当代岭南画派四大家。

岭南画派当代代表人物包括杨之光、伍嘉陵、陈金章、何永祥、梁世雄、周彦生、黄桢祥、林丰俗、林墉、方楚雄、方楚乔、陈永锵、居廉、居巢、许钦松、李劲堃、方土、方向、林蓝、许晓彬、许敦平等。

5.湖社

湖社是中国近代美术史上最早的学术组织之一，设在北海公园内，也是近代北京美术界最早的学术组织。1919年由北京大学商学科长、民国政府内部监事、众议院议员金城在时任"总统"徐世昌的认可和支持下创办，成员有叶恭绰、陈半丁、于非厂、溥儒、徐燕孙、胡佩衡、秦仲文、马晋、王雪涛、杨敏、吴镜汀、汪慎生。当时的名流少帅张学良、京剧大师梅兰芳为资助好友。1927年创办《湖社月刊》，以"提倡艺术，发扬国光"为宗旨。湖社的创办理念和精神，推动了中国现当代美术的发展，功不可没。

六、中华人民共和国成立后

1.关东画派

关东画派是中华人民共和国成立后第一个创立的画派，是中国画主流之一，以鲁艺人物画家为主，1961年，由吉林省委宣传部部长宋振庭首次提出。"关东"，近代指山海关以外东北地区——辽宁、吉林、黑龙江三省。关东画派的领军人物有王盛烈、陈敬友、孙恩月、王绪阳、

贲庆余、许勇、吴云华、于志学、曹香溪、张鸿飞、纪连彬、卢禹舜、贾平西、赵华胜。

关东画派作品风格主题鲜明、色彩浓烈，人物造型符合现代审美，特点是关注历史、关注社会、关注人生。坚持现实主义的创作手法，开启了中国画新人物画的创作道路。关东画家表现手法的写实性、表现题材的使命感与为工农兵服务的宗旨是相统一的，造型写实区分于传统文人画。创始人王盛烈说："现实主义是艺术家对社会的一种真诚，是基于对真理的理解和把握的坚定性，是对人类美好愿望的自觉表露，是艺术家的良知在行为上的实践。"

关东画派画家群体原生长在革命摇篮延安，1945年迁入东北，在学院里，从写生入手，开始系统的人物造型训练，重视构思、构图，画面人物有血有肉，栩栩如生，不受传统笔墨的束缚。关东画派既继承传统，又多次派教师团队到南京、杭州进修，引进北京、南方国画名家到鲁迅美术学院任教。

关东画派的创作理念包括：（1）坚持现实主义创作方法与艺术的人民性原则；（2）提高艺术品位，认真学习中国画的传统；（3）画家要有自己的艺术个性，并尊重艺术个性。

关东画派以画大画、画重大题材著称于画坛，也有温馨的花鸟画、浪漫的山水画，这些画同样寄托着关东画家的无限真诚和强烈大爱，追求真实，表现白山黑水、冰天雪地的地域特色。

2. 长安画派

20世纪60年代，以赵望云、石鲁为代表的西安美术团体在北京等地组织了一次巡回展，他们以表现黄土高原古朴倔强特征的山水画和表现勤劳淳朴的陕北农民形象的人物画，在中国画坛引起轰动，被称为"长安画派"。

长安画派代表人物有赵望云、石鲁、何海霞、黄胄、方济众、康师尧、王西京、赵振川、郭全忠、崔振宽、江文湛等。

3. 黄土画派

长安画派的分支为"黄土画派"。黄土画派是继长安画派之后又一个令人瞩目的绘画艺术流派，创立者为刘文西，代表人物有杨晓阳、陈光健、王有政、罗平安、戴希斌等大家。刘文西为写实人物画大师，第五套人民币毛泽东画像的创作者，他的写实造型能力超群，曾任西安美术学院院长。刘文西出生于浙江嵊县，1953考入浙江美院，1958年毕业后分配到西安美术学院工作，用自己的毕生精力打造了黄土画派。

黄土画派以《毛主席在延安文艺座谈会上的讲

《学以致用》 王德硕书

话》为指导，积极支持党和政府的教育工作与创作任务，讲学习（向人民学、向传统学、向世界学、向时代学），从生活中吸取营养，提高人物画创作水平。

黄土画派的人物画具有深刻的个性和艺术感染力。他们主张"古为今用，洋为中用"，其作品具有强烈的地域特色，思想深刻，时代特征鲜明，感动人心、催人奋进。他们也非常重视山水画、花鸟画的改革和创新，多种题材互为所用，取长补短。

4.冰雪画派

冰雪画派创始人为黑龙江美协副主席、黑龙江画院副院长、黑龙江国画会会长于志学。于志学笔名问津、干城，1935年出生于黑龙江省肇东市，1960年开始专注表现东北的冰天雪地主题，创造出国画新的表现形式。其独特的技法和艺术语言突出了东北冰雪的冷逸之美，填补了中国画不能充分表现冰雪的空白。传统山水画用留白技法和白粉，只能画水、云、雾、雪，于志学将其拓展到冰雪、雪雾、冰河、树挂，表现出银装素裹的意境。这种新的冰雪画法在水墨里添加化学用品（如洗涤剂等），用纸讲究，水墨酣畅，形成明显的水印，可谓鬼斧神工，20世纪90年代影响颇广。

5.长白山冰雪山林画派

又称"长白山冰雪山水现代山林画派"，创始人为当代著名山水画家路怀中。路怀中，山东诸城人，中国书画及艺术理论研究员，师承北宋范宽，师从李学忠、陆俨少、何海霞。1972年6月赴长白山从事中国冰雪山水画的探索与创作。路怀中从事创作五十年，独创林海雪原及现代山林画风，开拓了中国当代山水画的新境界。他的山水画以传统意象为理念，突出表现长白山的冰雪世界、山林雪雾，塑造了平远、高远、深远效果。他的作品以线为主，设色古雅，淡墨构成，大巧若拙、超凡脱俗。其山水画成就可与刘文西人物画并提，号称"当代范宽"。

路怀中倡导"排流俗、避腐风、崇学术、洗朽气、造大象、立我格"的艺术风格，创造性地提出"黑白的审美情感是东西方人类审美之源，亦艺术创作之源"的艺术理念。

2015年，路怀中在北京宋庄开设路怀中山水画公益高研班，来自全国各地的学生达百人，为中国山水画的传承做出了贡献。

《雨雪曲》（卢照邻诗） 张明伟书

6. 燕山画派

燕山画派创建于21世纪初，是中国山水画研究院下设的一个艺术团队，由以画燕山为主的北方山水画家、艺术家组成。代表人物有陈克永、段铁、师恩钊、于永茂、祁海峰、白云乡、唐辉、王学强、丁杰、张建华、王建国、张培林、王琦伟、王宇龙、傅以新、李林、钟三、程军、吴顺中等。中国山水画研究院是集研究、创作、教育培训、艺术交流于一体的学术机构。

燕山画派的宗旨为"以翰墨为华夏江山写形，用丹青给神州河山立传"。燕山画派致力于传统山水画现代审美意识的探索、研究、构建，注重从生活中吸取创作灵感，力求用个性化的笔墨形式传情达意。他们通过组织深入生活的写生采风活动，推动中国山水画艺术从古典形态进入新的境界，创作出一大批具有民族特色、时代气息、个人风格的作品。

7. 长城画派

长城画派创建于2012年，由画家、书法家组成，学术主持人为著名美术评论家徐恩存，主要成员包括吴建潮、李绪刚、杨纯玉、夏天安、张军、鲁建刚、张金生、郑克石、胡清菘、齐志成、冉梅、道臻、郑仁龙、张才、李根茂、姚铁力、张明伟、王德硕、陈晓京、魏海学、田云山、刘君君、李成文、田威、毛杰、周立平等。

长城是中华民族精神的象征，是炎黄子孙的勤劳和智慧创造的奇迹。长城画派的宗旨是：爱祖国、爱人民、爱生活；画长城、写长城、颂长城；弘扬民族精神，传播国学经典。长城画派响应政府的号召，积极组织书法、国画、文学、教育等展览交流活动，积极参与公益、助学活动，热心幼儿教育、家庭教育、国学及传统文化的学习和传播。

长城画派主张不以地域、民族划分派别，崇学术、不保守，以振兴中华民族文化艺术为己任，其画风、书风、文风崇雅黜浮、浑厚雄健、气势磅礴，富有时代风尚。

文化艺术的大繁荣大发展呼唤百花齐放、推陈出新，呼唤同道交流、取长补短。各画派不必过分强调门派，应携手共进，为振兴中华传统文化艺术、培育新人贡献自己的力量。

《长城精神》 李根茂书

第 四 章　中国画的材料

文房四宝即笔、墨、纸、砚，是写字画画的主要工具。画国画除了以上主要工具外，还有笔洗、水滴、镇尺、笔筒、木炭条、橡皮（我在创作打稿阶段，发现用纤维毛巾代替橡皮，既省时又环保）、国画颜料、毛毡、毛毡墙、磁铁托。画国画需要两三个笔洗，一个落墨用，一个赋色用，色墨的笔洗要分开使用，以免色墨混合。调色盘可以用白色瓷盘代替，因白瓷可以看出笔蘸墨色的深浅，比较方便调墨调色。

《笔墨纸砚》李胜波书

《尖齐圆健》李胜波书

一、笔

毛笔有四德：尖、齐、圆、健，选毛笔时不要图便宜，要选物美价廉、经济耐用的，以兼毫为主，狼毫、纯羊毫为辅。狼毫尖硬，但吸水性差，不能满足营造笔墨淋漓之效果的需要，适合勾线。纯羊毫毛质柔软，吸水性强，但弹性不够，多用来大面积渲染。兼毫比较好用，既可勾线又可渲染皴擦。总之，以现在的价格，30-80元一支的毛笔质量就不错。不要只认大品牌，但要注意有些质量不好的毛笔有掉毛、掉头、竹杆开裂现象。一般画国画应准备大提斗2支、中兼毫3支、勾线笔1支，就够用，画特殊尺幅和题材时，可单选适合的笔。在目前市场上，有商标或

以姓氏为字号的厂家、作坊的毛笔通常都是质量过关的，特别便宜的毛笔，有的是用纤维做的，吸水性和弹性较差。国画用来勾线的毛笔比书法用笔的要求高，用来渲染颜色的毛笔可以降低标准，好用就行了。

二、墨

墨有松烟、油烟之分。最著名的是徽墨。徽墨的生产和传承历史悠久，徽墨溯源，可追溯到河北易县的制墨师傅。北京一得阁、玄宗、玄明墨都好用。画国画最好自己研磨，要用石质细腻的砚台，滴少许水，手握墨块顺时针研磨，中途可加清水，用墨多可多研一会。松烟墨乌黑，可画重墨，如不够重，可用国画颜料的黑颜色代替，可以达到所需的浓度。油烟墨清雅、有韵致，可用来画远景和云雾、动物、飞禽羽毛。

三、纸

国画用纸指宣纸，有生宣、熟宣、半生半熟宣、粉彩、箔金、夹宣等几大类。宣纸以安徽宣城手工宣纸最为闻名，成为宣城的支柱产业，有大小厂家千余。宣纸的主要材料是檀树皮和沙田稻草。檀皮价格较高，手工宣纸檀皮含量越高，价格越贵，越是大尺幅的宣纸，其配料和工艺越为讲究。生宣、夹宣通常用来画写意画，熟

《昼耕夜颂》 李成文书

宣多用于工笔画和白描。半生半熟宣纸适合画小写意、国展画，运用化学材料（如洗涤剂、碱水），可出现意外的肌理效果，具有特殊的工艺性和装饰性。宣纸不同，性能不一样，绘画的效果也不同，一种宣纸用习惯了，画画时就会得心应手。新生产的宣纸火气大，遇到质量好的宣纸要多买一些，存放时间越久越好用。

四、砚

历代文人墨客公认的四大名砚是：广东肇庆端砚、安徽徽州歙砚、山西新绛的澄泥砚、甘肃洮州的洮河砚。除此四大名砚外，河北易水的易水砚物美价廉、做工精致，也是书画家首选。

1.端砚：广东肇庆产的端砚以石质坚密、稚嫩细腻、温润如玉、花纹多彩、工艺精湛位于中国四大名砚之首。端砚具有触摸丝滑、磨墨寂无声响、贮水不涸、呵气研墨、不损毫发、研墨快捷等诸多特点。著名人物画画家史国良有一方很不错的端砚，2018年史先生做公益讲座时，我曾有幸为先生研磨，充分体验到端砚之品。端砚价格较昂贵，但置此一方砚可以传世。

2.歙砚：唐开元中期开采，原矿石产于现江西婺源龙尾山，古属歙州，因此称"歙砚"。歙砚以花纹奇特、纹理缜密、湿润莹洁、润而不滑、雕刻精美而名世，具有发墨如油、扣之金声的绝佳品质，与徽墨相得益彰，享誉全国。南唐后主李煜曾在歙州设置砚坊，并将龙尾砚、李廷硅墨、澄心堂纸三者并称"天下之冠"，备受历代书画家、文人追捧。徽雕巧夺天工的刻砚工艺使歙砚大放异彩，有实用砚、礼品砚、工艺砚、收藏砚多种品类，老坑砚材已限制开采，价格昂贵。歙砚造型浑朴、工艺独特，浮雕、浅浮雕、半圆雕、镂空雕、套环雕等多种造型手法形成歙砚的独特风格。现居黟县宏村的雕砚世家汪德洪，传承祖辈工艺，博采众长，精益求精，为歙砚雕刻代表性传承人之一。

3.澄泥砚：以黄河渍泥为原料，经特制炉烧制而成，质坚耐磨、观之若玉，触之如肌，储墨不干，积墨无味，倍受历代帝王将相、达官贵人、文人雅士推崇，在盛唐、北宋、南宋皆为贡品，市面不多见。

4.洮河砚：因不易开采，储量极少，稀以为珍。老坑始于南宋末年（1175），现已断采，得特级老坑石料成为文人墨客幸事，谓之千年珍品。

工欲善其事，必先利其器。好笔、好墨、好纸、好砚，画起来才得心应手，自然会事半功倍。

《品茶论道》　徐韵涵书

第五章 中国画的构图

中国画是文学艺术的综合体，诗、书、画、印一体，诗中有画，画里藏诗。画画好了，要题款，书法要过关，题款要能配画。诗、书、画、印也是中国画构图的组成部分。最后还需要对作品进行装裱，装裱完成才算完成了一幅中国画的创作。

中国画是散点透视，基础是白描；西洋画是焦点透视，基础是素描。

学习中国画，从临摹入手，初期学习用笔、用墨的方法，掌握基本技法后，可尝试去大自然中写生，通过练习、观察、写生、默记、心悟，依据写生稿立意，经过构思、构图、起稿、落墨（勾线、笔墨）、敷彩等步骤来练习创作。

一、立意

首先确定画什么，即通过物象想表达什么。中国花鸟画多有寓意。作品是用来展览、赠友，还是面向市场，各有要求，因此要明确创作的目的。立意确定下来，就要考虑构图，而构图是需要学习和训练的，构图设计不好，画面就会平淡无味。

二、取舍

自然不由人、取舍可由己。一幅作品主要画什么，谁为主，谁为实，需要发挥作者的主观能动性，根据作品的需要，加以选取、剪裁、提炼、概括，把自然物象加工成艺术形象，如齐白石说，在"似与不似之间"。

《澄怀味象》 李成文书

三、取势

远取其势、近取其质。在构图中，物象怎么安排，是向上、向下还是向左、向右？如何制造矛盾，再化解矛盾？气势是客观存在的，如兰竹、芭蕉叶、凌霄、芦苇、莲花等，本身具有一种势，植物生命力的顽强，花卉多姿百态、五颜六色之美，无不是画家表现的对象。

摆阵布势得当，可以描绘出有节奏、有动态的形式感；位置经营不好，就会让人感到是图案画。诗词、音乐、舞蹈，其理相同。

四、主宾

画要有主宾，有主无宾，显单调；有宾无主，觉分散。主宾皆有，画面丰富。画要有画眼。

五、藏露

藏露是相对而言的。与开合不同，有意藏、景藏，如借一片水、一片云，让人联想到里面有许多景象。画一块怪石，后面露出几笔竹叶，让人联想到有许多竹子。景藏，是对景物的巧妙安排，如在枝头上画几只麻雀，相呼顾盼，让人感到有无数只麻雀。

六、呼应

呼应关系运用得好，能使画面上下左右前后相互联系，画面便气脉贯通，花与花、花与鸟、鸟与鸟相对呼应，把景物拟人化了，画面似有声。

七、轻重

素描中所说的质感，可以根据物象的不同调出深浅墨色，运用缓疾手法，画出物体的轻重感觉。例如山石和土坡的区别、树皮和花朵的区别。

八、大小

依据物象的大小、高矮不同，在构图中设计合适的比例，如芭蕉叶非常高大，茶花比较矮小，二者组合，一定要考虑实际比例。芭蕉叶子画小了，茶花画大了，显然不符合实际，也不符合审美规律。

九、层次（远近）

物体的远近是视觉透视现象。近大远小，近高远低；另外还有空间的感觉。山水画重层次，近景、中景、远景、平远、高远、深远，各有不同。花鸟画构图更为丰富多样，如近景是竹子，中景是怪石，远景是芭蕉叶；又如近景是蘑菇、芦苇，中景是荷花和荷叶。有了层次感，画面便更丰富、有内容。有墨的深浅对比才会有层次感。

中国画是在重视客观物象（造型、结构）的前提下，进行意造、心画，"胸有成竹""心中有丘壑"。民间流传一种"八面构图"的方法，可以八面玲珑，把画面分为几个层次和层面。两个层次至少可以形成三个层面。

《美学原理》 田威书

十、黑白

知白守黑，白是宣纸本身的颜色，黑指墨色，墨不单指黑色，笔不单指线条。笔墨是中国画的构成要素，没有笔墨，画面就没有骨架；没有黑色，画面不结实、显得飘浮。黑白对比最鲜明、强烈，与书法相结合，以书入画，凸显书卷气。红与黑配合，黑与白、白与灰对比，灰色突出和谐。

十一、虚实

虚实与黑白有本质区别。黑色可以虚，淡墨可以实，根据画面的需要来决定。画国画一定要有虚实，不能面面俱到，实则虚之，虚则实之，要处理得法。有整体的处理和局部的虚实处理。

画水不着笔墨，以留白方式处理，画面中的物象是实，留白就是虚，这就是虚实的辩证关系。

十二、留白

中国画注重留白。西洋画画白色也要用白色颜料去涂。白色即实又虚，代表大气、云、雾、水，这种方法为中国画的特色，所谓"知白守黑"。文人画留白最多，文人多用书画抒情达意，借物言志，留白便于作诗题款。物象在画面中与周边形成大的空白对比，物与物之间又形成小的空白，空白的形状越不规则（比如三角形、正方形、长方形、梯形），构图越好看。有些花鸟画

留白很多，没有任何背景，空白处作诗补空，诗意便是对画的点题和补充。

十三、疏密

疏可跑马，密不透风。疏密关系在章法上的运用，古人早已重视。章法忌水平、整齐、平均，与写文章同理，"文似看山不喜平"。所以在构图上一定注意，内容不居中，纵向横向可在三分之二处着手。历史上花鸟画流派有疏体和密体之分。梅兰竹菊多为疏体，多为文人画；也有密不透风风格的作品，使观者产生许多联想。构图要有节奏感，疏密、聚散、松紧、轻重、虚实、刚柔等，呼应观者精神上的审美需要。

《疏可跑马　密不透风》　姚铁力书

十四、断连

指画面中的物象经过主观处理，巧妙地分开，又自然地连接。作者和观者在艺术创作与欣赏上达成共识。

山水画中常用烟、云、雾气组成"密林"，将物像左右、上下断开，为实；也有用云雾将物象连接起来的，为虚。还有的作品用题款、钤印使画面连接起来，使书法、印章和物像形成一个整体。

十五、造势

有造势和取势两种方法。造势是画家根据创作需要，对自然物像进行加工、洗练、夸张，设计出气势。取势是画家将大自然中的奇特物像"移入"画面，取其自然之势。在自然界中发现的美，常常比我们想象的更神奇，略加艺术处理即可入画。

十六、出穴

除了出现在画面上的物像，还有没有出现的部分，会使人产生联想，称为"出穴"。一幅作品，最多有两面出穴，过多画面就散了。

散点透视是中国画的一大特点，可以把不在一个空间的物像描绘在同一个画面中。中国画的

长卷可写万里江山，花鸟、人物，连绵不断，画外有画。

民间画匠有句顺口溜："叠石山、山上山、步步看、面面观，八面玲珑山外山。"中国画突破焦点透视的局限，运用近推远、远拉近、步步看、面面观的方法，取得各种位置效果，表现出深远、高远，使画面气势雄浑，大场面多采用俯视散点透视方法，表现物象的大观。

十七、守边

守边、守角，二者可以结合运用。这种章法处理方式需要精心构思，处理好了，能获得出奇的效果，文人画多用此法。不要在中心位置构图。线不宜直，直则须断，打破僵直，灵活表现。画面构图，四角不宜全堵，左角45°处，不宜放物；画面十字放射点也不宜放物。

十八、跨时空构图

近些年国画出现跨越时空、梦幻形式的构图，把相互有联系但不在相同时空的物象描绘在一幅作品里，在大型国展上常见。如史国良创作的蒙太奇式大幅作品，描绘了不同年龄、不同职业、不同民族的人物形象，有立、有坐、有正、有侧，有的是全身像，也有半身或头像，但整体效果十分和谐。中国画通常运用散点透视，其中写实人物画也常用焦点透视，但不是绝对的。就摄影取景而言，只有一个视点，是焦点透视；但是用相机的新技术全景取像，也属于散点透视，即多个视点，可以360°取景。中国画的构图在很多情况下便是组合式构图。要掌握构图技巧，需要多读画，多分析，学习前辈的经验，带着问题去实践，才能越画越好。

十九、字母构图

讲构图方法的教材中，通常以英文字母作为构图模板，如：A、C、倒C、S、D、J、L、O、P、T、V、W、M、Z，凡是左右上下对称的字母不易用来构图，如E、H、B等。

《美不自美 因人而彰》
（柳宗元语） 田威书

二十、草书构图

书法是独特的中国艺术，是国学中最具代表性的艺术。王羲之观鹅戏水，张旭看公孙大娘舞剑，黄庭坚看船夫划船，都从中悟到书法的真谛，从而书艺大进；山落石、锥画沙、折钗股、屋漏痕、虫钻木，这些自然现象被用来形容书法的形象性，都是说明其"道法自然"的特征。

草书有特有的丰富线条和流动节奏，这种形式又和戏剧、音乐有异曲同工之妙；用草书的结字方法为国画构图是一种新的发现和探索。排兵布阵、取势、造势、藏、露、疾、涩，这些草书的点、画、结字法、章法与国画创作结合，即"书至画为高度，画至书为极则"，相互呼应、牵丝萦带，与国画构图的起、承、转、合同出一辙。

下面以草书12字为例，列举12种构图方法：

1. "行"，草书行字，左低右高，上挑下压，左右呼应。

2. "女"，草书女字，点线结合，宛如游龙，画梅如写女。

3. "成"，草书成字，长线短线，上下呼应，点为结尾。

《偶题东壁》（白居易诗）　田盛书

4. "海"，草书海字，一点定势，两点连线，左轻右重。

5. "真"，草书真字，取斜造势，上下宽、中间窄、上中下轻。

6. "远"，草书远字，一笔成书，上轻下重，占据左下角。

7. "圆"，草书圆字，内外呼应，左短右长、内聚外散。

8. "笑"，草书笑字，左简右繁，左轻右重，异常灵动。

9. "倾"，草书倾字，竖列三支，左右高、中间低，成对比之势。

10. "家"，草书家字，上窄下宽，形成中、大、小三个部分。

11. "菊"，草书菊字，结字奇妙，固守左下右上两角，留白左上右下。

12. "新"，草书新字，左高右低、左重右轻、左右呼应。

中国书法中草书的结字形体，气势磅礴、知白守黑、疏密有致、阴阳向背，即是中国画可以借鉴的构图方法。

构图即章法，在书画作品中起着至关重要的作用。构图虽有规律，但无定法，需活学活用。应多参考历代名家方法，结合自己的实践，不断总结，并运用到创作中去。

第六章 中国画的题款

中国画的题款是作品的重要组成部分。题款是指在书画作品上题写诗词歌赋，包括画的题目、识记、跋和署名、字、斋号。题款有记事、抒情、讨论、寓意的作用，也有补章法、增色、互为补充的作用。题款表现了作者的文学和书法修养。

唐代以前的绘画，基本没有题款，属于纯绘画作品，可见那时的诗文还没有成为国画的补充，也证明中国画在朝着良好的方面发展，与时俱进，勇于探索创新。五代、宋元以后，所有形式、题材的绘画均已发展到相当的高度。历代画家从传统文化中汲取了诗文、书法、篆刻，四位一体，形成多文化元素糅合的新面貌，中国画的题款，从形成到发展，经几朝几代逐渐完善。明朝以后，画家缺少创新意识，文人画得以发展，题款的意识和数量大大提高，甚至超过画的面积，书画同源，两者结合，成为文人画的主流，也是中国画的特点。

一、诗情画意，开创题款之先河

盛唐时期诗人、画家王维（701～761），字摩诘，号摩诘居士，今山西省永济人，祖籍祁县。王维九岁丧父，在母亲崔氏的教导下学习诗文和绘画，并参禅悟理，从渐修而顿悟。精于诗、书、画、乐，以诗盛名，被后世称为"王右丞"。诗作尤以五言见长，笃诚佛教，有"诗佛"之称。现存诗作400多首，代表作有《山居秋暝》《相思》《画》《鸟鸣涧》《竹里馆》，与孟浩然合称"王孟"。王维的创作书画珠联璧合，"诗中有画，画中有诗"，被后人尊为南宗山水之祖，著有《画学秘诀》《王右丞集》，诗作以咏山水田园为主，巧妙地运用艺术构图手法；画的设色方法勇于创新，不

《山居秋暝》（王维诗） 田盛书

拘于古法，层次色彩、音律、心境变化自然流露，意境深远。王维修禅悟道，崇尚回归自然，将山水田园诗推向了一个新的高度，在诗歌史上有不可替代的地位，还开创了文人画之先河。王维的画风、绘画理论对山水画的发展有巨大的影响，苏东坡评价王右丞："味摩诘之诗，诗中有画；观摩诘之画，画中有诗"；明代董其昌也大力推崇："文人之画，自右丞始"。

二、题款的由来

1.书画同源：书法家、文学家开始从事绘画创作，如王维、苏东坡，在绘画作品上题诗。北宋画僧惠崇擅画江南春色及鹅、鸭等动物，以绘江南小景而闻名，作品极富诗意。好友文学家、书画家苏东坡为其作品《春江晚景》题诗：

竹外桃花三两枝，春江水暖鸭先知。

蒌蒿满地芦芽短，正是河豚欲上时。

诗画互补，珠联璧合，画以诗名，诗情画传，同流青史，世誉双绝。

2.诗、书、画三位一体

宋徽宗赵佶书法、花鸟画、文学造诣高深，多有作品流传后。书法师承褚遂良、黄庭坚，自创"瘦金体"，结字俊雅、瘦劲锋利、屈铁断金，自成一体，迄今盛于书画界，历代工笔画家题款多用此体。徽宗所画鸟雀，常用生漆点睛，凸于纸绢之上，生动灵活；所绘花卉，不同季节、不同时间，能绘出特定情态。传世作品《腊梅山禽图》上题诗：

山禽矜逸态，梅粉弄轻柔。

已有丹青约，千秋指白头。

宋徽宗将绘画、书法、文学融入统一画面，为同一主题服务，具有超常的美学修养。诗中有画，画里藏诗，借物比喻，使诗、比、兴的表现手法随着章法的取势起、承、转、合以，达到完美结合，把作者的情感推向高潮。

清代画家、书法家、文学家郑板桥以画兰竹闻名，为扬州八怪主要代表人物，江苏兴化人，乾隆年间进士，曾任潍县县令，世称诗、书、画三绝。郑板桥在作品《墨竹图》上题诗：

衙斋卧听萧萧竹，疑是民间疾苦声。

些小吾曹州县吏，一枝一叶总关情。

这首诗用"兴"的创作手法，由风竹联想到劳苦大众，又感觉自己作为一个小小县

《山中》（王维诗） 李根茂书

令不能为百姓造福一方，表现出为百姓担忧、爱民如子的心情。

三、题款的作用

题款的类型有：画题、款识（认识、总结，阴为款、阳为识）、记（记叙、记录）、跋；内容有：款识、画题、记、跋、年份（多指农历）、月份、创作地点、姓名、斋号等。

题款的作用有很多：主要是记录、议论、抒情、纪实、增色、补空、寓意、象征。

中国农历采用干支纪法排列年份，十干和十二支依次相配，组成六十个基本单位，六十年为一甲子。一甲子完了，再由甲子年起，周而复始，循环下去。

六十甲子年表：

甲子、乙丑、丙寅、丁卯、戊辰、己巳、庚午、辛未、壬申、癸酉；

甲戌、乙亥、丙子、丁丑、戊寅、己卯、庚辰、辛巳、壬午、癸未；

甲申、乙酉、丙戌、丁亥、戊子、己丑、庚寅、辛卯、壬辰、癸巳；

甲午、乙未、丙申、丁酉、戊戌、己亥、庚子、辛丑、壬寅、癸卯；

甲辰、乙巳、丙午、丁未、戊申、己酉、庚戌、辛亥、壬子、癸丑；

甲寅、乙卯、丙辰、丁巳、戊午、己未、庚申、辛酉、壬戌、癸亥。

中国农历月份的别称：

正月：端月 初月 嘉月 新月 开岁 陬月

二月：丽月 杏月 花月 仲月 仲春 酣月 如月

三月：桃月 绸月 季月 莺月 晚春 暮春

四月：阳月 麦月 梅月 纯月 清和 初夏 余月

五月：蒲月 榴月 郁月 鸣蜩 天中 仲夏 皋月

六月：荷月 焦月 署月 精阳 溽暑 季署 且月

七月：瓜月 巧月 兰月 兰秋 肇秋 新秋 首秋 相月

八月：桂月 仲商 竹春 正秋 仲秋 壮月

九月：菊月 暮商 霜序 朽月 季秋 玄月 青女月 三孟秋

十月：良月 露月 初冬 开冬 阳月 阴月

十一月：畅月 葭月 仲冬 幸月 龙潜月

《墨竹题画诗》（郑板桥） 鲁建刚书

十二月：冰月 腊月 严月 除月 季冬 残冬 末冬 嘉平 穷节 星回节

四、诗书画印四位一体

能做到诗书画印四绝的是近代中国画坛一代宗师、巨匠吴昌硕、齐白石、傅抱石、潘天寿。

1.吴昌硕（1844～1927），名俊卿，字昌硕，别号缶卢、苦铁。同治四年秀才，曾任江苏安东知县，以金石书法入画，笔墨酣畅、盘虬屈铁、色彩浓郁、气韵浑厚，一改晚晴画坛萎靡之风，尤以画菊最盛，开创海上画派新风。

2.当代艺术家齐白石（1864～1957），名璜，字渭青，号白石山人，湖南湘潭人。早年从事细木匠雕花行业，得半部芥子园画谱，如获至宝，摹写研习，后尝试自己设计雕刻图案，工艺精湛而盛传数百里。识字不多而能背诵《唐诗三百首》。1894年齐白石先后与诗友结社："龙山诗社""罗山诗社"；1899年拜当地名士王闿运为师，为以后的作诗题款打下深厚的基础。齐白石曾为毛主席、徐悲鸿刻印，为朱屺瞻刻印68方之多。这一切都为他日后成为大艺术家打下坚实的基础。齐白石后为躲避战乱而北上京城，以刻印为生，栖身于法华寺，后经陈师曾、徐悲鸿、毛主席的赏识和推荐，最终成为蜚声海外、贡献卓越的杰出艺术家。

五、象征寓意反映时代精神

1.毛主席咏梅，喜欢梅花在腊月盛开，红梅映雪，俏不争春，一首《卜算子·咏梅》成为千古绝唱：

风雨送春归，飞雪迎春到。

已是悬崖百丈冰，犹有花枝俏。

俏也不争春，只把春来报。

待到山花烂漫时，她在丛中笑。

梅花有不畏严寒、清丽脱俗、独步早春、傲霜斗雪的精神，雪掩梅花，昼夜变化，梅花依然挺立与冰雪之中，愈是寒冷，花开得越美，有品格、有骨气、有灵魂。

2.朱德元帅爱兰，兰花为四君子之一，同时也为了纪念为革命事业牺牲的夫人伍若兰同志。他一生培植6000多盆兰花，作咏兰诗四十首，寄托对夫人的怀念。《咏兰》：

幽兰奕奕待冬开，绿叶青葱映画台。

初放素英珠露坠，香迎十步出庭来。

兰花寓意朱德元帅德行天下，淡泊名利。他生前立下规矩，告诫子孙后代，不以功臣之后自居，要融入到人民群众中去，不从政、不经商。

《咏兰》（余同丽诗）　魏海学书

3.周总理为了人民的事业，鞠躬尽瘁。芍药清新、淡雅、高洁，寓意总理高尚的人格。

4.陈毅元帅爱松，曾咏诗：

大雪压青松，青松挺且直。

要知松高洁，待到雪化时。

松树盘根错节、龙盘蛇舞、傲然苍劲、宛如游龙，象征顽强向上、坚忍不拔、百折不挠、四季常青的精神。

六、题款的时代精神和政治高度

一代宗师、巨匠，杰出的美术教育家、伯乐徐悲鸿先生，学贯中西，以画马闻名于世，被美术评论家誉为"中国近代绘画之父"。悲鸿先生画马寓意中华民族精神，而不是日常生活中的马，"奋骐骥之壮慨，彰时代之风云"。

周恩来总理欣然命笔，为徐悲鸿画的《奔马图》题字："山河百战归民主，铲尽崎岖大道平。"周总理和徐悲鸿在法国留学时就相识，特别关注和欣赏徐悲鸿。徐悲鸿动物画得非常生动和传神，都是借物言志，借物寓情。其国画作品《风雨如晦 鸡鸣不已》，寓意重庆谈判时的政治气氛，反映了"雄鸡高鸣、东方晓白"、全国人民期盼迎来曙光、和平解放、建立民主国家的迫切心情。其奔马图题诗言志："百载沉疴终自起，首之瞻处即光明。"这些作品寓意中饱含中华民族的精神。徐悲鸿反对日寇对中国领土的侵略和对中国百姓的屠杀，反对国民党独裁、反动统治，通过手中的画笔抒写了对光明的渴望和期盼。

总结：任何艺术都是相通的，中国画家与西洋画家不同，增强书法、文学修养是必修课。

《闻鸡起舞》 李根茂书

第七章　中国画的钤印

中国画的钤印，俗称盖印或盖章，是一幅作品中重要的组成部分，有"锦上添花"之妙，同时也是信用证明，证明是作者亲笔所绘。钤印一般由篆刻家承制，但如吴昌硕、齐白石、潘天寿、张大千、傅抱石等大师都是诗、书、画、印四绝，在用印方面有很深的修养，印章多是自己刻印。

对于钤印的相关论述并不多见，有些画家和美术爱好者不太注重用印，也缺乏基本知识，这对国画作品的价值会有很大影响。中国画是诗、书、画、印的综合体，一幅国画作品没有钤印，只能算习作，不宜悬挂也不能流通。

我从艺30多年来，一直比较注重这方面的修养。1985年开始学国画，印章是好友李成文帮我刻制的。那时物质条件一般，都是用椴木和桦木刻章，也没有专业的印泥，用的都是油墨印泥，盖完印后周围会扩散出一圈油渍。

《秦砖汉瓦》 王德硕书

一、印章的起源

中国印章的历史大约可以追溯到殷商时期，与文字、书法历史共存。从春秋战国开始，印章成为商业贸易交流的信用凭证；秦始皇统一六国后，印鉴开始作为政府官员行政权力的凭证。皇帝的印信为"传国玉玺"，各级官员用印的尺寸、文字、用料均有规定。汉朝以后，出现了私人日常佩戴的吉祥印。印章是权力和主人身份的象征、信用的凭证或精神寄托，有实用作用。

秦朝以前的印章称为古玺印，字体特殊。战国时期印体是大篆、缪篆、阳文、边宽、阴文加外栏。秦朝印体是小篆，印面有田字格、阴刻。汉朝时期印体是汉篆，深刻为多。唐朝印体

《吴昌硕论印》 鲁建刚书

是九叠文。宋元明时期印体用小篆，阳刻、阴刻都有。明朝至清代，篆刻已形成独立的学科，从业者渐多，逐步发展为与诗、书、画并列。

春秋战国至宋元时期，印章材料一般为铜质、陶质；达官显贵为显示其尊贵，多用金、银、玉、象牙、犀牛角、水晶、蜜蜡、铁、铅、锡、木材、竹材等。

二、常用的石料

文房四宝里包括印章和印泥，种类繁多。元末及明朝以后，书画家开始用石料制印，下面介绍几种名贵石料和常用石料。

1.印章石料：

（1）福建产田黄石，现在矿产业界称为"石帝"，可用制印和雕刻工艺品。行业内有"一两田黄一两金"之说，属收藏极品，因此田黄石印价格不菲。

（2）昌化鸡血石：产于内蒙古昌化。鸡血石亦属名贵石料，为收藏界珍品。其他地区所产鸡血石，品相、质地、价值均不能与之媲美。目前市场上可寻，但产地资源已经枯竭。

（3）巴林石：产于内蒙古自治区赤峰市巴林右旗，有很多品种，质地甚佳，有条件的书画家多用巴林石制印，也是上乘礼品。近几年，随着矿产资源的减少，价格也相应提高。

（4）寿山石：产于福建，包括田黄石和芙蓉石。芙蓉石有"石后"之美誉，存量不多。目前市面上的寿山石多为将军洞所产高山石，石质细润，纹路美观，价格适中，用此石刻印颇显档次。

（5）青田石：产于浙江，目前市面上流通量最大，也是制印之首选石料。石质细腻，软硬适中，抚之油滑，敲之清脆，尤为篆刻家和爱好者青睐。

其他石料如宣化战国红、临沂红丝石、莱州绛油石均是适宜制印之石。

三、印泥的使用

印泥，俗称印油，由艾绒、矿物质颜料、工业油调制而成，以上海西泠印社的印泥最为著名，安徽、浙江、江西也多产印泥。印泥日常使用中需要保养，用毕盖严、密封，放置阴凉处，

隔数月用印泥板翻动搅匀，勿使油料沉淀。一般质量好的印泥，不容易沉淀。盖印时，要看清字的正反。篆刻家一般会在印章左首刻某某年某某制印等字样，方便辨别印文的正反。如果不注意，印章盖反了，会造成不必要的损失。盖印时，作品下面需垫一本薄册书，用印章轻轻蘸印泥，反复多次，然后看清正反，放置作品题款或其他合适的位置，左手扶正，右手按下，放平，稍用力按下，然后轻轻提起。如果快速提起，因宣纸的质量和印泥的黏度不同，有时会出现粘起宣纸的现象。

四、印章的篆刻

印章有姓名章、字号章、斋号章、地域章，也有姓和名章分开刻印的；还有迎首章、押角章、拦边章；形状有四方形、圆形、椭圆形、葫芦形、随形。印有名章、闲章两大类。书画家学会篆刻最好，但多数还是请篆刻家治印。治印为刻章、篆刻，而制印就属于铸造工艺了。篆刻名家也会和书画家齐名，如杭州西泠印社成员吴隐、丁辅之、王福庵、叶为铭、邓散木、来楚生、赵时棡、吴让之、饶宗颐、丁仁、王褆、钱思陶等，苏州沧浪书社成员白煦、刘恒、王镛、曹宝麟、黄惇、言恭达、孙晓云、郭子绪等，上海的徐三庚、吴昌硕、朱复戡、陈巨来、钱瘦铁、钱君陶、韩天衡、吴子健、刘一闻、孙慰祖、童衍方、徐正廉等，北京的石开、王镛、熊伯齐、朱培尔、刘江、崔志强等，西安终南印社的李滋煊、黄永年、王崇人、傅嘉仪、赵熊、方胜、沈西建等，河南的李刚田、辽宁的王丹。

当代大师刻一方印章价位多为三至五万（篆刻属于书法艺术类，可以以篆刻加入书协），知名篆刻家都是书法高手，齐白石曾为毛主席治印。近年来，全国各地涌现出很多篆刻高手，各省成立的印社如雨后春笋，显示出盛世文化艺术的繁荣。河北丁见强、辽宁魏海学、陕西大秦印社魏强、黑龙江徐沛龙、沧州王超、南昌黄伟、南京王婵娟的篆刻水平都相当高的。

五、钤印的方法

在一幅作品里钤印是很有讲究的，能体现出画家的全方位修养。一幅作品钤印后才算是完整的作品，可以传世、流通、悬挂、赠送。有些书画家在某种特殊场合是不带印鉴的，因此即使盛

《中国画钤印要领》　鲁建刚书

情难却，作品也不能流通。

1.钤印最少的是只盖一方印，有的画家，出于多种考虑，只选一个位置钤印而不是题款。

2.钤印通常在题款后，在题识最后一个字间隔一个字大小的位置钤印，简款是两个字一方印。

3.钤印的数量一般是奇数，不选偶数。道家有"奇数为阳、偶数为阴"之说。盖一、三、五、七，不盖四、六印。但可以盖两个印，一个姓名印，一个斋号印。这两方印通常是一阴一阳，作者本人特殊情况则另有讲究。

4.如果作品的主要内容多，或没有提前留出钤印的位置，可在题识之下或者左边没有空白位置钤印；可以盖在姓名的中间左侧，另一方盖在左侧下方即可。有时位置过小，可以压一半字钤印。

5.押角及拦边：押角印，一方是方形，闲章可以是方形和异形。拦边闲章不宜方形，条形为好。钤印的位置不宜选在作品的主要内容上，钤印的作用是信用和增色。

6.迎首章多为条章，书法作品常用，国画作品如题多款或题识较多，可钤一方迎首章。

7.钤印时，根据作品的大小选择印章的大小，通常依照"章不欺款"的原则，印章不要比题款大，以相互合适为宜。

8.印章与书法相结合，多为大篆或小篆、铁线、鸟虫、古玺、篆等字体。篆刻家的风格各异，画家可根据本人的喜好而定。

9.印章的字体风格要和作品的风格契合。一般工笔画选择铁线篆、鸟虫篆，写意画选择大篆小篆字体比较合适。

10.国画作品墨分五色，讲的是层次、纵深、远近、实虚效果，钤印是补空、增色的。钤多方印章时，要注意印章之间的呼应关系，不要一侧盖得太多，造成画面一边轻、一边重的感觉。

有时间多读画，学习古今大师名家的钤印方法，多向高手请教。学无止境，希望有机会和大家一起交流。

《路漫漫其修远兮　吾将上下而求索》（屈原辞）　陈特安书

第八章　中国画的装裱

中国画作品完成以后，最后一道工序是装裱。作品经过装裱后笔墨的层次和韵味会更加明显。俗话说"三分画、七分裱"，一幅好的作品，精美的装裱工艺会为其增光添彩。传统手工装裱工艺是非物质文化遗产，书画家学习装裱知识，会避免用墨用纸不当令作品受损，造成不必要的损失。画画用墨，最好是固体的徽墨、松烟和油烟墨。在砚台里放少许清水，手握墨块顺时针旋转，"轻研墨，重拗笔"。如需要浓墨，就多研一会儿；需要淡墨，研几分钟即可，且要边研磨边续水，使墨的浓度和用量逐渐增多，不可急躁。千万不要用宿墨画画（普通墨汁加水后隔夜脱胶），如果手工装裱，因为宿墨已经脱胶，沾水即刻跑墨。如需要焦墨，则用云头艳和玄宗、玄明墨汁，晾半小时即可成为焦墨。需要墨黑到一定程度，使用国画颜料的黑色即可。国画创作用纸建议用质量好的手工宣纸，练习时可以用机制宣纸。

装裱工艺分为机械装裱、手工装裱和半手工装裱。

《变化气质 陶冶性灵》 李成文书

一、机械装裱

机械装裱一副书画作品，大约有20道工序。

20世纪90年代末，北京西琉璃厂出现一家新式装裱店，用电熨斗代替排笔、棕刷，用胶膜代替传统的糨糊。这种工艺周期短，平整度也不错。2000年前后，又出现了装裱机，大品牌的

是"永春牌"台式装裱机，尺寸有一米二、一米六、一米八的，还有升降式的，大大提高了装裱速度，工艺简单易学，不容易造成失误，而且装裱价格低，时间快，受到广大书画爱好者和众多机构的欢迎。一般来说，一周可以学会机裱工艺，装裱自己的作品，或者开装裱店，均可。许多书画爱好者都从事装裱行业，既有经济收入，也可以接触书画家，算是进入书画艺术的辅助行业。

二、手工装裱

手工装裱一幅书画作品，大约有50多道工序。

"千年的宣纸，八百年的绢。"自唐朝开始，富阳就开始用嫩竹为原料生产竹纸，到北宋已经名扬天下。2016年，"唐宋八大家"之一的曾巩传世书法作品《局事帖》创造了2.09亿元的最高拍卖纪录。这件作品传世久远，用的就是竹纸。竹纸技艺已是国家级非物质文化遗产。

手工装裱工艺的门道很深，它不只是一种技术，而是非物质文化遗产的艺术。好的装裱师傅千金难求。手工装裱工艺按流派主要有京派、海派、扬派、苏派、宋式（宣和）。

以京津冀为代表的华北、东北、西北属于京派。京派装裱风格，以美观大方、工艺精致、存世持久为特点，宣南、顺义、衡水从业者较多。老一辈装裱工艺大师有刘金涛、李少英等。兰亭雅集书画院装裱中心技术总监朱德华曾于2020年10月5日在北京文艺台和史国良、主持人春妮同台表演古画揭裱工艺，其丰富的经验和高超的技术使观众深深折服。首席装裱师王少龙年轻有为，工艺细致，精益求精。他曾拜荣宝斋装裱师学习手工装裱，后从事装裱工作，为非遗传承人。

苏派装裱工艺较为复杂，以苏州、上海、扬州、徽州为中心，辐射华中、华东、华南、西南省份。代表人物有潘德华、严桂荣、杨惠珍、管鲁芳等。严桂荣2007年被国家文物局、文物学会授予"中国当代文博专家"称号。苏派工艺风格细腻、用料考究、设计独特、手续繁多，一般在画面上方配以书法作品，书画相映生辉，充分显示了江南人的心灵手巧、细致入微、吃苦耐劳的优秀品质。

《工匠精神》张明伟书

传统手工装裱技术受到国家领导人的高度重视。2017年11月8日，时任美国总统特朗普携夫人梅拉尼娅访华，习近平总书记与夫人彭丽媛邀请特朗普夫妇在故宫文物医院装裱车间体验了"托心"工艺的全过程。

传统手工装裱工艺因为工时长、站立久、收入低，已经出现后继

无人的危机。现在年轻人都不愿意从事装裱行业。

宋式装裱工艺体现了宋代宫廷风格，古朴华丽、高贵典雅，多用宋锦，因此成本昂贵，这种装裱工艺现在鲜有人使用。

装裱形式也有装框的，旧时多为王公贵族、地方富绅采用。好框条用料讲究，有花梨、紫檀、金丝楠木、鸡翅木等。近些年，许多书画家用油画画框装裱书画，美观大方，具有时代感。现在装框一般采用卡纸，也是一种不错的选择。

三、半手工装裱

半手工装裱，即手工"托心"，然后用机械装裱。这种装裱方式成本低、效率高，比较实用。

书画作品经装裱后更易保存，名画、好作品一定要手工装裱。好纸、好墨、好工艺，才可传世。

装裱好的作品在悬挂和收起的时候最好是两人配合，使画幅在收起过程中保持平整，以免出现褶皱，使印迹不好修复。收卷画轴时，宜紧不宜松，须左手卡住画轴左端，右手用力均匀卷起，以两头齐整为好。

无论何种装裱方式，装裱工艺都是细活，磨的是性子，练的是耐心，要的是情怀，凭的是真爱。手工装裱不练三年，不实践几百张画作装裱，是不可能成为一名合格的装裱师的。

《魏晋陶渊明杂诗》 李胜波书

经验丰富的装裱师还精通揭裱、修复、鉴定，技术全面，可妙手回春。书画作品不能再造，一些作品存世八百、一千年，残损不全，不懂行的人可能认为是废品，但经过专家诊断，修复，可以焕然一新。因此，一名高级装裱师，是非常受国家、政府、书画家尊重。

如今的传世作品，无论是故宫博物院还是各省市县博物馆现存的书画名作、古籍，都离不开装裱师的修护功劳。他们甘做无名英雄，默默奉献，为古画做"嫁衣"。如果没有高尚的品格和奉献精神，是不可能在闷热潮湿的三伏天、寂寞寒冷的三九天耐心细致地完成一道道修复工序的。

书画家和书画爱好者，了解和掌握装裱工艺和形式，如同锦上添花，有助于书画创作更上层楼。

第九章 花鸟画技法

　　花鸟画是国画中最常见的题材，历代名家辈出。花鸟画体现人类与自然生灵万物的和谐共处，表现情趣、象征和寓意。本章以小写意花鸟画为例，讲解常见的12种花卉、6种鸟类的画法。

　　本书第五章详细讲述了中国画构图的规律和方法，一幅作品的成败，构图起着至关重要的作用，由于中国画受传统文化的影响，学画首先要加强哲学、文学、科学方面的修养，读万卷书、行万里路，向相关行业的高手学习，功夫在画外。

一、四画

　　1.选画：花鸟画各宗各派、画法风格丰富多样，要选择符合自己审美和性格的作品进行学习，初学者不宜选择大写意、现代派、江湖派等风格。大写意如同狂草，高度提炼，以书入画，且以文人画居多；现代派是抽象艺术，笔墨纵横，天马行空；江湖派属一种画坛现象。"取法乎上，仅得为中，取法乎中，故为其下。"（语出唐太宗《帝范·卷四》）下棋找高手，学艺访名师。大写意虽然是写意画的最高境界，但古今大写意传世名家并不多见。清代以前，尊崇北宋院体画风，仅宋梁楷、明朝徐渭、清初八大山人、清末吴昌硕等。19世纪以来出现一批花鸟画大师：齐白石、陈半丁、陈师曾、朱屺瞻、钱瘦铁、潘天寿、王个簃、李苦禅、崔子范、齐辛民、邢少臣等。

《梅花香自苦寒来》 李绪刚

2.赏画：对作品进行观赏和分析，近看笔墨，远观意境，从立意到章法，从笔墨到气韵，从造型到神情，细细研读。作者的经历和创作的年代、时代背景、创作构思、宣纸的种类、墨与颜料的品牌、作画的程序、款识的内容、印章的内容、风格、印泥的颜色和质墨、装裱的风格与工艺，都是需要学习的知识。

3.品画：绘画作品是情感的载体，造型艺术的形，恰恰是它背后表达的精神层面的东西。我、物、理、境，情景交融，美不自美、因人而彰（唐·柳宗元语）。物：大自然的物象有昼夜时分、春夏秋冬之变化；理：各类物种千差万别，生长规律、形状特征，各不相同，需要科学理论基础；境：物象所在的空间环境，南北东西，国内国外；我：作者当时心情，喜怒哀乐、爱恶欲，成长环境、人生经历、性格爱好、知识修养，各不相同。如各家看《红楼梦》，每家的见解不同，同样的内容可以表达不同的思想。

4.临画：对照范画模仿复制为"临"，用薄纸拓在作品上进行勾描为"摹"。可以对临或背临，好的作品要多临几遍，熟记于心。能达到默临，基本的技法和构图就掌握了，下一步可以写生收集素材，构思进行小品练习，逐步学习大画创作。

二、四品：

1.能品：掌握技法，按图索骥，依葫芦画瓢，物象初显，为能品。

2.精品：勤学苦练，发奋图强，笔精墨妙，技法精湛，为精品。

3.神品：天时地利，人与神合，学养深厚，巧夺天工，为神品。

4.逸品：笔简意到，形神兼备，以少胜多，不可复制，为逸品。

能品为工匠，精品为师范，神品为大家，逸品为高人。

阴阳论：竖线为阳，横线为阴，空白为阳，着墨为阴，中锋为阳，侧锋为阴，勾勒为阳，渲染为阴。横线（无形的）代表技法因素，竖线代表精神层面。启、承、转、合，制造矛盾、化解矛盾、相互关联。

三、梅花的画法：

1.出干、发枝

要领：

画梅如写女，枝干有穿插；

侧锋转中锋，浓淡见飞白。

双勾法图例　田盛

2.布花、点萼、勾蕊

要领：

画花有向背，布花要疏密，

点萼分上下，勾蕊如扇形。

（1）点瓤法（没骨法）

图例　李绪刚

（2）勾勒法

枝干、梅花、花苞均以线条勾勒。

水墨勾勒法范例《清香宜人》作者：李绪刚

《红梅赞》 李绪刚　　水墨勾勒法范例《清香宜人》　　　　　《梅花图》 魏晓玲
李绪刚

四、兰花的画法

兰花寓意典雅、高洁、友谊、爱国、忠贞等，与水仙、菊花、菖蒲并称"花中四雅"。历代画兰高手为南宋赵孟坚、郑思肖；元代赵雍；明朝仇英、徐渭、马守真、顾眉；清代郑板桥、杨晋、八大、吴昌硕等。古人曰：一世兰，半世竹，画兰入手易，提高难，不下几十年工夫，难成正果。

1.撇叶

一笔长，两笔短，

三笔破凤眼，

四笔交鱼头，

五笔六笔攒根前，

七笔折叶八笔扬，

浓淡穿插分长短，

鱼头鼠尾螳螂肚，

有主有宾有偃仰。

图例　鲁建刚

2. 出莛

莛出叶中，

茎直如立，

花重如垂，

各得其态。

图例　田盛

3. 写花

画花如草如隶，突出书写之意。

花出叶外藏叶中，瓣要轻盈蕊要浓。

4. 点蕊

点蕊如草书"上""下"，三笔四点相呼应，正反俯仰各不同，美眸秋波尽写神。

蕙兰：单花为兰，串花为蕙。

图例　田盛

写兰花，书法用笔，指腕灵活。戏剧中有写兰的场景，演员翘兰花指，表现动作夸张，但写兰花的要领就是这样。写花用淡墨、清墨，调好墨后笔尖蘸少许重墨，或先调赭石，笔尖调焦茶；或先调三青，笔尖蘸花青，这样有深浅变化。

点蕊，如图写草书"上""下"两字一样，用重墨、三点互相呼应。

单纯写兰花多数以小品为主，如果画大画，需加奇石、山谷、悬崖、竹子相配。

《幽谷清香》　徐九龙　　　《兰石图》　王南

<div style="text-align:center">《九畹兰花》　鲁建刚　　　　　　　《室雅兰香》　鲁建刚</div>

五、画竹

本书第一章《中国画简史》中讲到徐熙用墨画竹，文同以"胸有成竹"闻名，苏东坡用朱砂画竹，画竹以文人画居多，历代名家辈出。但画竹是入手易、提高难，练习书法是提高画竹的最好方法，画竹与书法的连接最为紧密。

口诀：画杆为篆，画节如隶，画枝为草，画叶如楷。

明朝以前，生宣没有出现，画竹多用工笔渲染之法，所以宋元之竹，多见工整。

写竹五步图：1.构思 2.构图 3.落墨 4.整理 5.题款钤印

<div style="text-align:center">发竿、出枝、撇叶图例　鲁建刚</div>

发竿、点节、生枝、叠叶图例　王南

《晴竹》 王南　　　　　　《雨竹》 鲁建刚　　　　　　《风竹》 王南

《石竹图》 王南

《雪竹》 徐韵涵

《节节高》 李绪刚

六、菊花画法

菊花是中国十大名花之一，也是北京的市花，植物分类属菊科，宿根草本植物，我国栽培菊花有3000多年历史，大约有7000多个品种，具有食药价值，花色有红、黄、白、绿、橙、紫、粉、深黄、双色、墨菊等。李商隐诗"暗暗淡淡紫，融融冶冶黄"，白居易诗"满园花菊郁金黄，中有孤丛色似霜"，东晋陶渊明有咏菊名句"采菊东篱下，悠然见南山""秋菊有佳色，裛露掇其英"，唐孟浩然诗曰"待到重阳日，还来就菊花"……菊花有耐寒傲霜、清高香晚之品，是长寿、吉祥的象征。

画菊多用勾勒之法，因花瓣小而多，且有反转多姿之形态，若用没骨画法，不能写其神态。有水墨和彩墨两种表现方法。近代以吴昌硕、齐白石画菊闻名。

菊有四品：傲霜、色佳、香晚、幽致。

要领：

花宜俯仰而不繁，叶须掩仰而不乱，

枝要穿插而不杂，根须交加而不比。

画全放之花，枝要粗壮，花有沉重低垂之意，花蕊有开有合。初放雏菊宜枝轻而上仰，俯不可过垂，枝有顿挫，不可过直，画折枝之花，不同此理。一幅作品中，重色花用重墨勾，浅色花用淡墨勾，白菊宜用清淡墨，也可用白色染之。

菊花的几种画法：

含蕊、初放、将放、全放图例　田盛

上仰菜　　下垂菜　　反卷菜　　嫩菜

俯仰　　交互　　根下菜　　顶上菜

上仰、下偃、交互图例　田盛

《元稹诗意图》　田盛　　　　　　《东篱秋菊》　田盛　　　　　　《墨菊图》　田盛

七、牡丹画法

　　牡丹是我国的国花，植物学属芍药科，原产于长江和黄河流域、秦岭与巴山一代的山野中，有2000多年的种植历史，具有药用价值。牡丹入画始于东晋画家顾恺之的名作《洛神赋》。隋炀帝喜欢牡丹，召集全国栽培高手把牡丹嫁接于椿树上，成活后可站于楼台之上观赏牡丹。唐代武则天登基后，从长安（西安）移栽于洛阳（武后贬牡丹于洛阳），从这片充满生机活力的土地，牡丹逐渐辐射全国，这种皇家富贵之花开始进入民间。牡丹的品种有：姚黄、魏紫、赵粉、豆绿、二乔、鸟锦、黑豹、八千代春、洛阳红、金阁、金帝、金冕、正午、中国龙、金色年华、黑海盗等。

　　栽培牡丹以洛阳、亳州、易州、菏泽、太湖、兰州、北京、临夏、成都、彭州、灌阳为最，其中洛阳、菏泽最为闻名。近年来，菏泽有将近50万亩的种植量。

　　历代文人皆有赞美牡丹的诗作，如：

　　唐张又新（公元813年左右在世），字孔昭，深州陆泽人（今河北深州市），814年状元，著有《煎茶水记》《唐才子传》，善诗文。其《牡丹》曰：

　　牡丹一朵值千金，将谓从来色最深。

　　今日满栏开似雪，一生辜负看花心。

　　唐刘禹锡有《赏牡丹》：

　　庭前芍药妖无格，池上芙蕖净少情。

图例　田盛

三叉九鼎
可用浓淡墨
可加花青、藤黄

嫩叶

米干时勾叶筋

单叶

整枝叶

牡丹图例 田盛

上仰枝
赭石加墨

下偃枝

嫩枝
曙红加墨
或加三绿

老萼

芒花

小花蕾

含苞待放

花蕾一般上扬
表现娃初精神

勾线法

初放

牡丹图例 田盛

《富贵白头》 冯建才

《富贵平安》 田盛

《富贵长春》 王东君　　　　　　　　　　　　　　　《醉饮春风》 万青山

唯有牡丹真国色，花开时节动京城。

宋苏东坡曾作《牡丹》：

小槛徘徊日自斜，只愁春尽委泥沙。

丹青欲写倾城色，世上今无扬子华。

八、荷花画法

荷花，植物学属毛茛科、莲科，又称水芙蓉、莲花、藕花。荷花是与人类生活联系最早的植物之一，生命力极强，有3000多年的栽培史，2000多个品种。莲子有药用价值，藕可以食用。

荷花文化体现在农业、医学、宗教、艺术等各个领域。荷花寓意纯洁、坚贞、吉祥，象征和平、团结、和谐、和气。

画荷有勾勒法、点虱法两种：八大、任伯年、张大千、潘天寿、李苦禅、张世简、崔如琢、康宁用勾勒法；吴昌硕、齐白石、萧朗、王雪涛、张立辰多用没骨法加勾勒。

图例　田盛

《满塘清香》 李清水

《清逸之风》 鲁建刚

《荷花图》 马宝林

《圣洁》 鲁建刚

《清气》 万青山

九、向日葵画法

向日葵属菊科，起源于北美印第安地区，明朝后期（约1688年）由荷兰经越南传入，在我国云南地区开始种植；民国初年由俄国人传入东北，现在东北、华北、西北都有大面积种植。向日葵称谓还有：丈菊、向阳花、朝阳花等。向日葵凌晨开花，花头随着太阳早上向东，中午向南，傍晚向西，故名。

向日葵寓意忠贞守护、朝气蓬勃、心向阳光，光辉、生机、积极，象征向往美好的生活。上升到红色题材，向日葵则有一心向党、众心向党，跟党走、独立自由、高大伟岸之寓意。

画向日葵花头先用浓淡黑点位置，高低朝向，冗显S线，防止死板；调色先用藤黄、笔尖调鹅黄或硃磲。花头采用没骨画法，注意朝向和转折处，正面花瓣短，侧面花瓣长，待花瓣半干时用硃磲勾轮廓线和花纹。

画杆用墨，粗壮、飞白，有节奏感，不宜过直；画叶用大笔，先蘸水，后蘸墨，藏锋起笔，笔可露锋。正面叶子无叶柄，侧面勾叶柄，叶子以重墨为主，淡墨为辅。叶子可根据具体情况勾叶筋，重墨叶子可用淡破浓勾，亦可不勾，淡墨叶子可用清墨勾叶筋，不可过繁。

图例　田盛

《晨光》 田盛

《胸怀祖国》 田盛

徐悲鸿作

《步步高》 田盛

十、蜀葵画法

蜀葵植物学属锦葵科，别名一丈红、大蜀季、吴葵、麻秆花、戎葵，草本，可高达两米，枝茎有小毛刺。有白、红、粉、紫、橙等颜色，花期6个月，单瓣花为五片，花苞呈桃形且密，很入画。蜀葵原产于四川，华北、华东、华中均有种植，花叶可食，全株有药用价值，有清热解毒、消肿止血、镇咳利尿之功效。

蜀葵有追求梦想、美好、温和、坚持就是胜利的寓意。

画蜀葵先画花。大提斗先调清水，提起笔不滴水后，一株上花用一种颜色。可以设计一个主色调，如先调玫瑰红，笔尖调曙红或胭脂，笔尖朝里，侧锋以笔尖小动，笔根大动，依次画出，中间留白（点蕊），外围不可太圆，用笔散开时或两瓣之间画出齿状为佳。

正面花、左侧、右侧、反面皆可表现，以正面花为主。

花苞可用淡墨，也可用花青调和三绿，有含苞、初开之分。下笔露锋，重按即可提起，含苞

一笔即可；初开左右各一笔，然后用颜色点出露出来的花蕾。花和叶均为相生。

画杆避让花，要有顿挫，前面用重墨，远处可用淡墨。画叶子也一样，注意形状，要放开，不拘谨。

图例　田盛

《坚持梦想 勇往直前》 田盛　　　　《蜀葵》 田盛　　　　《崔涯诗意图》 田盛

十一、葫芦画法

葫芦，植物学属葫芦科，爬藤可达10多米，开白花，早在七千多年前就有种植，别名瓠瓜、匏瓜、壶芦、药葫芦、蒲芦，藏名为"嘎贝哲布"。葫芦具有实用和药用价值。中型葫芦外皮雕刻图案可做成工艺品，大一些的用来观赏，作为文物把件，采摘时要连柄一起拧下，俗称"龙头"。

葫芦谐音"福禄"，加上公鸡或小鸡，取福禄吉祥之意。葫芦的形状有哑铃形、扁球形、棒形、钩形等。小的如核桃，最小的如豌豆，称"草里金"，可以把玩，时间长了有包浆，光亮，颜色越来越深。大的能达到1米左右，放在居室书房可做吉祥之物。

民间把葫芦切成两半，掏去籽瓤，用来做瓢盛水。切开上端，掏空，做个木塞，可用来盛酒，古代中医用以方药或灵丹。传统人物画寿星老（彭祖）龙头拐上挂着葫芦，是中医"悬壶济世"的由来。

我国西南少数民族用来做葫芦丝、笙等乐器，音调悠美。葫芦是富贵的象征，寓意长寿吉祥，藤蔓绵长，结子繁盛，多子多福。于家里高处悬挂，可祈求子孙万代相传，摆放葫芦，则可太平无事，迎福纳祥，亦可做吉祥物佩戴、相赠。葫芦在农历三月三午时种，九月九中午收，共计190天，充分吸收天地之灵气，具有天长地久之意。

图例　田盛

葫芦叶、藤画法：画葫芦可先画叶，次画藤，再画葫芦。

1.大提斗蘸清水，调墨，侧锋三笔成叶，整体叶子要有朝向，藏露、浓淡。三笔也有大小、朝向之分，一笔长，二笔起笔低于第一笔，收笔长于第一笔；第三笔起首高于第二笔，收笔长于第二笔，上端呈凹形为佳，前后有轻重变化，前重后轻，上大下小。

2.画藤以小笔浓墨为主，中锋用笔，画藤要连叶子，环绕自然，有节奏，出飞白。藤粗丝细，梢头用淡墨，区别老藤与新吐蔓条。草书用笔，自然豪放有势。

3.大提笔调藤黄，笔尖调赭石，或用藤黄加鹅黄、硃磦皆可。看好位置，下笔肯定，画出葫芦。

4.画花：蔓条与叶子之间画花，白花勾线，葫芦下端点脐。

《福禄吉祥》作者：张金生

《秋高气爽》作者：田盛　　　《福禄吉祥》作者：张金生

十二、凌霄画法

凌霄花属紫薇科，生长于我国华北及华中、东南、西南地区，别名藤萝花、上树龙、五爪龙、倒水莲、倒挂金钟，属攀缘藤蔓植物，故名"凌霄"。有药用价值，花朵红色、金黄，鲜艳夺目，叶子对生，次第开花，花期较长。凌霄花寓意壮志凌云、志存高远，积极向上、永不放弃。

花苞 对称生长　　花萼　　出枝　　花蒂　　点蕊　　侧面　　下偃

下偃　　俯仰　　上仰

图例　田盛

勾藤、布花、点叶图例 田盛 　　　　　　　　　《凌云》 田盛

十三、禽鸟画法和要领

画花易画鸟难。鸟有五官，多写意但不能错位。禽鸟的种类很多，我们选择人们喜爱的常见禽鸟为例。首先要掌握禽鸟的形体特征，翎毛颜色、习性、留鸟、候鸟、生活地区等。先从临摹入手，掌握笔墨技法后去动物园、大自然中写生，由于禽鸟活泼爱动，要掌握鸟的形体，禽鸟的头部和身体是由两个椭圆形组成的，动态在头颈的转动和翅膀、尾部、双腿的变化。捕捉动态，要靠眼睛观察、默记，不能看一眼画一笔，一抬头鸟早飞走了。细节可以参考照片，鸟的羽毛（如公鸡、鸳鸯、锦鸡）是非常美丽的，鸟有好动和不好动之分，画飞鸟适合用写意画法，笔墨简练，以书入画，体现动态。画得太细太具体如同标本，空中飞鸟是看不到细节的，栖息之鸟可用工笔。

体积小的鸟有麻雀、绣鸟，体积大的有仙鹤和鸵鸟。鸟有五官，有头、颈、背、胸、腹、

尾、初级、次级、二级、飞羽、小翼羽、腿、爪子等。画鸟以小写意为宜，如工笔画过于细致，全身各部位交代清晰，未免有如标本，体现不了鸟类的动态及活泼可爱。

1.画小鸟小鸡头部可以略大，眼睛不可太圆，眼睛边上的羽毛要有浓淡变化，并留有气口，气口处可用赭石加浓墨染一下，避免死板。

2.禽鸟的眼睛不同人类，不能转动，是左眼观左，右眼观右，眼珠若依实际去画，显得无神，宜点在眼圈的上半部，与画面的其他景物有呼应关系。点睛用小笔新墨，要浓可留高光，宿墨、淡墨易渍，补救的办法只能用白颜色修复。

3.画张嘴鸣叫的禽鸟，注意口缝处要虚，用淡墨；舌尖，淡墨钩形、染色，或直接用色画。上下嘴线注意弧度，口缝上长下短。

4.鼻孔靠近眼部。背部不宜太圆。

5.画羽毛可以用丝毛法或点厾法，或两法结合，先调一色，笔尖调另一色，一笔下来两种颜色过渡自然。

6.要见笔，不可涂描，用笔有轻重，有干湿、浓淡、虚实变化。需点斑纹的鸟，用浓墨点，不要太整齐。

7.双腿站立的禽鸟重心在两腿之间，单腿站立重心在一侧，飞鸟重心在前胸。

8.白色禽鸟多用淡墨勾勒，有虚实、方圆变化，待墨块干时，用赭石或砵磦在连接部位点染，突出结构，可留白也可用白粉前后渲染。为增加厚重感，可在宣纸背面染色。

9.画禽鸟长嘴短尾巴，短嘴长尾巴，这是生理规律。

10.画鸟通常要与真鸟一样大小，画山水配鸟时，可按比例去画。

11.如果对造型把握不大，先用柳木炭条起稿，也可以淡墨起稿。

12.鹰与喜鹊可以相处。

13.画鸟不藏，画鹰独处。画鸟是主角，画鹰配景不易多。

14.禽鸟、动物是雄性高大、雄壮、美观，雌性相反。

15.画鸟配景要符合现实情况，构思前可将宣纸横竖对折，形成十字，方便构图，四角和十字的边（形成90°）角均不宜安排物象。

十四、麻雀画法

俗话说：麻雀虽小，五脏俱全。

画麻雀，以当代著名美术教育家、天津美术学院终身教授孙其峰先生为著名，黄胄、颜伯龙、萧朗、徐湛、邹友蒸也各有千秋。

画无定法：可从眼部、头部、背部画起，正面的可从腹部画起。根据眼睛 的位置，眼右下点耳，找准嘴部的中线，然后画出上线和下线，上宽下窄，要注意线条的弧度，闭嘴三条线，长嘴四条线，口缝的线要有虚实变化。用中白云先调赭石或焦茶，然后调淡墨，藏锋画出头部。侧

锋画背羽和翅膀（飞羽），另一侧飞羽只画一条线，再调浓墨侧锋一大一小，画出尾羽；换笔调淡墨画出胸部和腹部，顺势画出腿部，调重墨先画小腿和爪子，注意透视变化，然后画出飞羽，背部点斑点，眼部后下点墨点，这是麻雀特殊的标记。画飞的麻雀注意动态中头、颈、翅、尾的变化，画其他动作主要注意头、颈部的变化。举一反三，可以画出各种角度。

燕子是益鸟，和人类最为接近。小燕子有春夏在北方、冬季往南方的生活习性，擅于筑巢。民间有屋檐、屋中房梁筑燕为吉宅之意。燕子寓意比翼双飞、慈爱、反哺，象征勤劳、洁净。任伯年、吴昌硕、齐白石、王雪涛、潘天寿、徐湛等均有作品存世。

用中白云笔尖调墨，一笔点出头部，侧锋左大右小画出背部，再调浓墨侧锋画出双翅，近大远小，顺势勾出翅尖和尾部，注意尾部交叉，长短变化，形状如剪刀。用淡墨勾颈部、胸部和尾部。用淡墨画嘴、点眼、勾爪。

待墨快干时，用砾碟侧锋点出颈部，要落笔准、收笔快。

图例　田盛

《荷香》　李清水

《报春图》 郑克石

《春消息》 魏晓玲

《紫气东来》 陈欣功

十五、燕子画法

　　燕子是益鸟，和人类最为接近。小燕子有春夏在北方、冬季往南方的生活习性，擅于筑巢。民间有屋檐、屋中房梁筑燕为吉宅之意。燕子寓意比翼双飞、慈爱、反哺，象征勤劳、洁净。任伯年、吴昌硕、齐白石、王雪涛、潘天寿、徐湛等均有作品存世。

　　用中白云笔尖调墨，一笔点出头部，侧锋左大右小画出背部，再调浓墨侧锋画出双翅，近大远小，顺势勾出翅尖和尾部，注意尾部交叉，长短变化，形状如剪刀。用淡墨勾颈部、胸部和尾部。用淡墨画嘴、点眼、勾爪。

　　待墨快干时，用硃磦侧锋点出颈部，要落笔准、收笔快。

图例　田盛

《凌霄飞燕》 田盛

《贺知章诗意图》 田盛

十六、喜鹊画法

喜鹊属鸟纲鸦科，有10个品种，多为黑色，腹部前黑后白，翼肩有白斑，是国画中常见的题材，寓意喜上眉梢、双喜临门、四喜盈门、喜鹊登梅、喜从天降，象征通灵报喜、美好生活。

画喜鹊以徐悲鸿（1895～1953）、王雪涛（1903～1982）、孙其峰（1920～）、齐白石、张大千、刘奎龄、陈之佛、田世光、江寒汀最为著名。

笔墨要领：画喜鹊一般以浓墨、淡墨、留白为主，灰喜鹊以洗墨加三青为主，背部翼肩和腹部留白，工笔画描白粉，写意不宜。画喜鹊关键是翼肩和腹部的留白，其他步骤方法参考十五章和麻雀画法即可。

喜鹊画法示范：

图例　田盛

《喜盈门》　张金生

十七、公鸡画法

公鸡，取吉祥辟邪之意，是花鸟画常见题材之一。如同画牡丹一样，画公鸡自古名家辈出，任伯年、徐悲鸿、王雪涛、萧朗、孙其峰均有传世名作。

1.淡墨画嘴，不可太长、太尖，待快干时，用浓墨勾上部两条线。

2.画眼不宜太圆，点眼珠可留高光。干透后可用藤黄加一点赭石点染。

3.画鸡冠用大红加曙红，单用大红显呆板，色彩无变化。笔尖调胭脂，边缘露锋，笔笔相连，显现浓墨和笔触；冠齿及折皱处可用胭脂或硃砂加墨补笔。

4.颈羽和复羽以用淡墨为主，散锋扫出，起落迅速，表现羽毛蓬松之感。

5.画公鸡尾羽要先画长翎，后画短翎，以重墨为主，侧锋用笔，长短不齐。略施石青、石绿，增其光泽。一次成型，不宜补笔。

6.背部羽毛色彩变化丰富，以块墨为主，不宜太碎，突出背部的转折；翅膀用重墨勾、点，尾羽用淡墨丝出，胸腹部用淡墨，大腿羽毛与前者有区别，可在淡墨中加花青。

7.鸡爪可以勾线，用墨略干，显飞白。点画要顿挫连贯，露腿实起笔，只露爪虚起笔，趾尖用重墨，不宜尖，与鹰爪有别。

8.鸡为四爪，前三后一，小腿下为距，不是爪。

9.画公鸡要画出精神、姿态、雄壮好斗的特征。

公鸡画法示范　冯建才

《高冠图》 田盛　　　　　　　《大吉图》 冯建才　　　　　　　《高歌图》 田盛

十八、仙鹤画法

仙鹤又名丹顶鹤，白鹤，承载"松鹤延年""鹤鹿同春"之美好寓意。鹤的体形较大，羽毛分明，脖颈曲长，神态优雅。画鹤名家有康宁、喻继高。

1.画鹤以工笔为上，小写意为宜，大写意不能表示其高贵优雅之态。

2.从嘴部画起，上下弧线，中缝直线，墨不能过重，用淡墨或赭石走线。靠眼部有鼻孔。

3.在嘴部右上角勾出眼睛，内外眼圈，因眼睛不大，可略圆，头部丹顶用朱砂加大红点出，要有深浅变化和凸出感。

4.颈部勾线，重墨画脖颈，边缘有变化，不可死墨一块。

5.背羽用淡墨勾线，三青走一遍。初级飞羽、一级飞羽、二级飞羽勾线注意长短交错变化，尾翎要有长短区别，重墨为主。

6.腿部勾线、没骨画法均可，注意关节结构，不可太直。可用赭石、焦茶或淡墨渲染，注意深浅变化。

图例　田盛

《祛疫情 人长寿》　田盛　　　　　　　　　　《达观人长寿 同心老相依》　田盛

十九、雄鹰画法

鹰是英雄的象征，"鲲鹏展翅"寓意高瞻远瞩、志存高远，独立苍穹。齐白石先生曾画鹰赠毛主席。

画鹰之风尚起源元代，蒙古人喜养鹰、驯鹰，出现众多名家：八大、徐悲鸿、李苦禅、孙其峰、焦可群、杜希贤等。画鹰以李苦禅先生最负盛名，他画的鹰是理想之鹰、心中之鹰。画鹰以大写意、书写性为宜，笔墨酣畅，大刀阔斧，才能体现鹰的精神和气魄。

1.淡墨侧锋一笔扫出头顶之羽（侧鹰）。

2.重墨勾出眼圈，上面的一条线要粗而重，有顿挫，不能太直；眼睛宜方，眼珠要留高光，待完全干后，用藤黄加绿点染，显示鹰眼的凶猛。

3.画嘴勾勒，带钩，中缝长，上嘴宽，下嘴缩短而窄。干后用花青、藤黄染。

4.大写意背部浓淡见笔，小写意淡墨按弧线点羽，笔与笔之间形成笔触水印，有羽毛之感。

5.肩部要方，重墨勾翅，顺势画尾羽。颈羽要显松散，有怒发冲冠之势，胸脯用淡墨侧锋点虱。

6.腿羽要蓬松，画爪子可勾勒，有力量而出飞白，爪尖锋利，腿爪半干后可以用花青、赭石渲彩。

7.画鹰配景：坚石、松树、柏树、枫树、怪石、芦苇，闲花逸草均不宜配景。

图例　田盛

《试问天下谁英雄》 田盛 　　　　　《鲲鹏展翅九万里》 田盛

第十章　山水画技法

中国山水画最初是作为人物画的配景，成熟晚于人物画，但在中国画三科中其理论技法最成熟，隋代展子虔的代表作《游春图》是目前发现最早最成熟的山水画作品。隋唐以后，山水画成为中国画的主流，历代名家辈出，在不断实践中创新发展，给我们留下了丰富而宝贵的经验和范本。

书画同源，以书入画，骨法用笔，以文人画、院体派为高度，突出诗书画印结合的重要性。傅抱石先生总结中国传统绘画优秀表现技法的精髓：花鸟画写生，山水画写意，人物画写真（传神写照）。

一、山水画表现方法

山水画表现方法可分为：1.青绿，2.金碧，3.重彩，4.水墨，5.浅绛。

中国画讲"墨分五色"，墨不单指黑色，墨即是色，笔墨相生：墨中有笔，笔中有墨。

万青山

《双龙出岫》　田盛

《山水清音》 张金生

山水画表现形式分为：1.工笔（写实），2.意笔（写意）。

唐代张彦远说：若知画有疏密二体，方可议乎画，工笔画亦可写意。

二、笔墨

墨即是色，用笔用墨包含了中国画技法的全部，笔墨已经成为中国画的代名词。打好技法基础，要付出大量的时间和精力，体验、思考、学习技法的规律和性能，由量变到质变，才能灵活掌握，得心应手。

1.用笔：主要指线条，线、点、面。

2.用墨：主要指块面，水和墨的比例不同，则会出现焦、浓、重、淡、清五种层次，加上宣纸的自然渗化，出现墨韵（用色亦如此）。

3.用笔方式分中锋、偏锋、顺锋、逆锋、散锋。

（1）中锋：行笔落墨笔杆越直越好，笔尖均在点、画中间（如锥）。

（2）侧锋：用笔入纸侧下，笔尖始终在点、线、面的一侧。

（3）偏锋：笔锋的四分之一处形成折弯，勾线用此法（如斧）；笔尖着纸，笔与纸面呈40°左右，勾出的线条犀利，如刀削斧砍（如凿）。

（4）顺锋：用笔从左到右，从上到下，为顺锋。

（5）逆锋：用笔从下往上，从右往左，为逆锋。

（6）散锋：重按笔锋，形成散状，横竖皆可使用（如画动物皮毛）。

4.用墨

用墨要结合用笔，所谓墨中有笔。大面积用墨时不是随意涂抹，分勾、皴、擦、染、点五种笔

法，用墨同时也是用笔的过程。

5.毛笔

画山水用笔：勾线笔（勾线笔只用于勾勒）、叶筋笔、兼毫或狼毫，备中白云三支（一支调暖色，一支调冷色，一支调墨皴擦），大提斗一支（大面积渲染）。尺幅越大，用笔越大；小品勾线用小白云，大幅作品要用大白云，丈六作品需要用提斗笔，反之则纤细柔弱，没有雄厚之气。

6.墨、墨汁

墨有固体和液体的，墨汁没有出现以前，画画都是研墨。墨分松烟和油烟，松烟是松木取烟，胶少，油烟是桐油取烟，胶多。水墨画最好用油墨，自己研墨，其他画法用松烟。用云头烟、玄宗墨汁也很方便。

7.颜料

上海产马利、樱花牌，河北青竹锡管式，也有粉状、块状。植物色有藤黄、花青、腌制、曙红、牡丹红等。矿物色有硃砂、硃磦、石青、石绿、赭石。

8.工具

笔洗两个（清水一个，涮笔一个），砚台一个，白色瓷盘两至三个。用白瓷盘可以看到墨色的深浅。

丁见强

三.五行学说在中国山水画中的影响

西汉刘歆在继承前人五行概念的基础上，提出道家五行学说：万物皆可归于五行，金、木、水、火、土，并将其运用到各个方面。如方位：东方为木，南方为火，西方为金，北方为水，中央为土。东方属震（木），东南属巽（木），北方属坎（水），南方属离（火），东北属艮（土），西南属坤（土），西方属兑（金），西北方属乾（金）。季节：春生木，夏生火，秋为金，冬为水。颜色：金：金色、银色、铜色、白色。木：绿色、青色。水：蓝色、黑色、灰色。火：红色、紫色。土：黄色、棕色等等。

此外，还有一些约定俗成的规则：画雁不孤，画房不单，房必有路，房后宜树，不宜池塘。山管人丁，水管财运，水不外流，山有起伏，墨色明快等等。

四、学习方法

1.学习山水画从临摹入手，掌握了基本技法后，即到大自然中写生，把学习的笔墨技法用于实践。中国画写生是收集素材，不是目的。所谓江山如画，是把美的山、石、水、树、房、船等通过构思、构图放在一幅画面里，不是自然的照搬。西方绘画运用焦点透视法，写生作品是风景画。中国山水画"一手伸向传统，一手伸向生活"，即"沿圣贤之道，破圣贤之法"。

2.山水画没有写实之说，而是强调写意、意象、心观，因此需要加强自身学养、增长见识，深入研究哲学与艺术的关系，以高层次的审美眼光去探寻大千世界，与之同呼吸，进而产生共鸣，为之动情，为祖国山河立传。没有审美观念的人，看到奇美的景物也不会动情，如唐朝文学家柳宗元所言："美不自美，因人而彰。"不能体会大自然和生活之美是非常可悲的。我们看到美的山川景观，非常激动，用手机拍下来再看，似乎就没有原来的感觉了。因为前者是心与物的共鸣，后者是机械的，相机没有感情。

3.选择风格

取法乎上，临摹范画要选古人作品，最好不要选择今人的作品。"初学画，先当求法，理法全备，然后能参脱变化。"法是古圣先贤的劳动成果，法宜借鉴，活学活用，画画写物造型，抒情言志，离不开取法用法。法不是独立存在的，是人的精神世界运动和存在的形式。

前人在长期的艺术实践中，经过无数次探索或实验，去其糟粕，留其精华，代代相传，才保留下巨大的精神财富。北宋范宽、元黄公望、明末龚贤、清石涛四家，在传统山水画中最具代表性。

五、画石法

宋代米芾提出勾、皴、擦、染，傅抱石提出勾、皴、染、点，都为画石四步技法。下面分别介绍：

1.勾勒

行笔由左到右为"勒"，行笔由右到左为"勾"。

行笔自上到下为"勾"，行笔自下向上为"勒"。

2.皴法

石分三面，画石要有立体感，一笔左，二笔右，三笔底。山体由大小石块组成，有直耸、横卧、起伏，平视、俯视、仰视的不同。

图例　张金生

"皴"原指皮肤因受风寒而形成干裂、起皮，或皮肤沾上泥浆形成的褶皱。在中国山水画中，"皴"字形容山石的纹理和阴阳两面，以侧锋、渴笔（水分要少）画出。

3.擦

与皴有相近之处，用笔侧锋与画面角度更小，但擦笔的面积更大，表现大块面石头的纹理和粗糙感，多用淡墨。

侧绛千笔，深浅并用，刚柔并济。干净利落，灵活松动，忌杂乱无章。用量单一。

4.渲染

用墨或颜料（国画的墨除纯水墨画也包括颜色）层层加深，每次用墨要薄，待干后再上一遍，使画面既有厚重感又清新明快。

5.点丑法

以中锋为主，水分不宜多，下笔后略顿，使墨自然渗入宣纸，横点、竖点、斜点，方笔、圆笔，形成深浅变化。山水画的点代表苔藓、树木，亦是皴法的一种，宋米芾创造"米点皴"。花鸟画常用于植物，石上点苔，具有节奏感、装饰意味和生命力。

点看似简单，但吃功夫。画龙点睛，相互呼应，聚散有序，大小对比。点是最后步骤及整理收尾。

六、山石皴法

1.披麻皴（长披麻、短披麻）

取麻绳披散开之形，以柔韧的中锋线的组合来表现山石的结构和纹理。此法多用于表现江南土山平缓细密的纹理。披麻皴又分为长披麻皴和短披麻皴两种。

干笔勾线，湿笔烘染，气势雄伟，设色古朴、典雅、凝重。

短披麻图例　张金生

长披麻图例　张金生

黄公望《富春山居图》
（局部）披麻皴

2.折带皴（泥里拔钉皴）

画出的墨线如"折带"，故名之。用侧锋卧笔向右行，再转折横刮；向左行可逆锋向前，再转折向下。这种皴法用以表现方解石和水层岩的结构。

图例　张金生

《渔庄秋霁图》折带皴　倪瓒　　　　　　　　蔚县飞狐峪一炷香　张金生

3.荷叶皴（解索皴、乱柴皴）

皴笔从峰头向下屈曲纷披，形如荷叶的筋脉，故名。以柔中带刚的中锋为主，用来表现坚硬的石质山峰，经自然剥蚀后，岩石出现深刻的裂纹。清代渐江、石涛擅长此法。

图例　张金生

4.斧劈皴（大斧劈、小斧劈、长斧劈）

取斧子劈柴之形，故名。此法运笔多顿挫曲折，行笔时将笔锋侧卧，如斧之砍劈状，画出的笔意形状是平头尖尾，下笔重而快提收笔，宜于表现质地坚硬棱角分明的岩石。笔线细劲的称为"小

6.云头皴（卷云皴、弹涡皴）

主要用以表现古老山峦，如同卷云，有苍茫而遒劲之感。

图例　张金生

《关山春雪图》卷云皴　郭熙

七、画树法

1. 夹叶法

树叶采用双勾画法，注意树叶的排列、疏密关系。近叶浓墨、远叶淡墨。用墨要自然放松、不可拘谨，外形要有进有出，形成不规则的缺口。

夹叶法图例　张金生

2.杂树法

杂树画法要注意高低错落、树干的区别，树叶有点叶、双勾、勾勒等不同画法。

画悬崖树不宜过高，与山峰相结合，呈现神龙探海之势。

三种杂树组合时，要相互遮挡、参差、穿插，以一种杂树为主。

杂树法图例　张金生

3.树石法

多种杂树与石组合，要注意纵横关系。石用折带皴形成纵横关系。

松树为百木之王，松树与石组合时，要突出松树的高大伟岸。近景画松针要具体，远景要概括。

树石法图例　张金生

松石图例 作者　田盛

4.松树画法

松树的种类很多，有针叶松、落叶松、马尾松、白皮松、罗汉松、红松、黑松等。松叶称为"松针"，有扇形、圆形；马尾松如同鱼刺，在小枝上左右勾松针。

松针要一笔一笔画，可以从外往里，也可以从里往外，反复交叉叠加，然后用淡墨、花青加以渲染，浓度不宜压住墨线。树干要分阴阳，左重右轻，左淡右浓，树皮用不规则的柳圆形状来表现，要有浓淡；树干用淡墨和赭石渲染，树干一侧或中间略浅，表现立体效果。

松针、枝干、根部画法图例　田盛

多棵松树组合图例　田盛

表现松树的高大，画头不画根，这样才会留有想象空间，无限到无限。松针要有朝向，要画在小枝上，笔笔相加，不可草率。树节很有表现力，要有大有小，距离不可太近。树干上点苔，可增加苍翠之感；松针上点为松塔，要注意疏密呼应，形成节奏感。

《李白诗意图》 田盛

仿陈少梅山水 田盛

《松风泉韵》 田盛

《苍龙出海》 田盛

5.柏树画法

柏树有米字画法、点叶画法。一般常用点法。点叶时注意大小、浓淡、疏密，要自然。树干易用勾线法，方可表现出柏树的特征。柏叶用墨点画好后，再用花青加以渲染，表现前后层次。点叶时，墨色以中浓为宜，不可破坏枝干的结构，也可以用花青加三绿再渲染，用色宜薄。

柏叶、枝干、根部画法图例 田盛

《黛柏雄风》 田盛　　　　　　　　　《铁骨英姿》 田盛

6. 柳树画法

古语云：画人难画手，画树难画柳。山水画中最常见的是松柏，其次就是柳树。松柏见刚，槐柳见柔，画柳要表现出风摆婀娜之态。画枝干要转折顿挫，中锋侧锋并用。董其昌曾说："一尺之树，不可有一寸一直。"树皮不宜过多皴擦，以勾线为主，略加皴擦，柳条要柔中见刚。柳叶有双钩、没骨、点叶之法，远柳只画枝条，不画叶。

图例　田盛

河北蔚县《千年古柳》
田盛

7. 桃树画法

在山水画中，桃树也是经常被描绘的树种。桃红柳绿，表现春光明媚、春暖花开、千姿百态的景象。唐代诗人周朴有诗云："桃花春色暖先开，明媚谁人不看来。"另一位诗人吴融云："满树和娇烂漫红，万枝丹彩灼春融。"都是赞美桃花的诗句。

画桃树干宜用双勾或勾勒与没骨法并用，不宜画得太高大；枝干要曲折相互穿插，用淡墨和赭石染树干。桃花的外形是尖瓣，区别于梅花，用曙红加白粉，或玫瑰红；花蕾加胭脂。桃树是花叶同时生长，小杆上画些桃叶。远景桃花多用点乱法，可以不画叶。近代以宋文治桃花最为经典。

出枝　桃树不高
山水画中配景　　单株　树皮鳞擦宜少　　单勾　上仰式　　下偃式　　桃林组合　　宋文治画法
　　　　　　　双勾法　枝条舒展婀娜

花苞　梅花不画叶　　坊苞　品字　　点蕊　　双勾法　　桃叶　勾筋　　嫩叶　红苞　　桃叶
桃花加叶　　桃花尖瓣　　桃花花蕊多蕊勾　　　　　　　　胭脂勾叶筋

图例　田盛

《元稹诗意》　田盛

《春风送香到天涯》　魏晓玲

8.胡杨画法

由于交通不发达，胡杨在古代山水画中较为鲜见。胡杨生长在新疆和内蒙古沙漠中有水的地方，素有"生而千年不死，死而千年不倒，倒而千年不朽"之誉，是自强不息的象征。

胡杨树干的画法与柏树相似，用笔要苍劲有力，先勾后皴，树形多变，虬枝屈节，以表现胡杨顽强的生命力。秋后的胡杨最具视觉冲击力。点叶用赭石、藤黄、加硃磦等暖色，先以淡色铺底，待半干后再用稍浓的橘黄色散锋点叶。要留有空间，注意聚散、疏密、浓淡关系，同时增加色彩的感染力。

枝干图例　田盛　　　　　　　　　　枝干图例　田盛

《自强不息》 田盛

9. 芭蕉画法

芭蕉是生长在南方的草本植物，叶形宽大，非常适合笔墨表现。芭蕉象征长寿、健康、平安、友谊。

芭蕉叶茎用双勾法，叶片用没骨法和双勾。没骨画法要用大号提斗，可用水墨或花青加三绿，先蘸水后蘸墨，一气呵成，表现出酣畅淋漓的笔墨效果。双勾法是先勾出形状，待干后再用颜色渲染。

图例 田盛

《春荫》 万青山

《芭蕉小鸟》图例 田盛

八、云雾画法

1.勾云法

勾云要领：用淡墨中锋，手指、手腕要放松，圆转灵活，线条要流畅自然。

陆俨少勾云法

淡墨、放松、灵活，

再用味碟后勾

图例 田盛

《云岩飞瀑图》 鲁建刚

2.烘托法

烘托法要领：用渴笔淡墨横向侧锋皴擦，需要层次时，在笔尖上蘸少许重墨，第二次只蘸水不蘸墨，方可托出层次。

图例　田盛

九、画水法

1.水纹画法

湖面水纹要领：中锋用笔，墨色近水浓、远水淡，前面水纹大、后面水纹小。陆俨少江水法：用墨可体现浓淡变化，临摹前记住线条的走向，不可看一笔画一笔，要表现江水的汹涌，气息要连贯。

图例　田盛

《千里江山图》局部　王希孟

《山如碧浪翻江去　水似青天照眼明》　魏晓玲

2.波浪画法

画波浪先用线勾好，再用淡墨分阴阳渲染，使波浪的高低起伏更显充分。

波浪法

图例　田盛

3.瀑布画法

画瀑布有勾线和留白两种方法。注意瀑布的出水口、水纹的不同方向，不宜用重墨。表现近距离瀑布中突出的山石要浓淡墨结合。

图例　张金生　　　　　　　　　　　　《山高水长图》　刘长河

十、画房法

1.民居法　观寺法

表现寺观、亭台楼阁用界尺辅助去画，求工细；写意山水，画房子不宜工整，结构要有疏密变化。比如屋顶的瓦片表现细，则门窗线条就要简约。也要注意俯视还是仰视，要统一。

图例　田盛

2.茅棚法

在传统山水画中，茅棚比较简单，此图例为湘南民居，描绘出建筑的风格和特点。

图例　万青山

《溪山访友图》　戴向阳

十一、山人法

山水画中远人不画五官，描绘人物的体态即可，用笔着墨不宜过繁。

图例　田盛

《听涛》 马宝林

《游山图》 马宝林

第十一章 传统人物画技法

一、总体介绍

人物画是中国画三科中出现最早的画种，战国时期已达到较高水平，迄今有2000多年的历史。湖南长沙楚墓出土的战国《人物龙凤帛画》《人物御龙帛画》是迄今发现最早的人物画。

人物画按表现形式分为工笔、意笔（习惯上称为"写意"）；按表现手法分为白描、工笔重彩、写意（小写意、大写意、兼工带写）；按表现内容分为肖像画、道释画、仕女图、鞍马画、高士画、风俗画等；按作品幅式分为立轴、横幅、中堂、扇面、册页、长卷、斗方、条屏等；按风格流派、表现方法、审美观念又可分为传统水墨人物画和现代水墨写实人物画。

人物画的定义：作品反映人类现实生活和历史故事并配有相关景物，表现时代背景、空间、人与物的相互关系。

二、传统人物画简述

1.东汉三国东吴画家曹不兴创造了"白画"，为白描的创始人，擅画佛像，世称"佛画始祖"。

2.西晋著名画家卫协为曹不兴弟子，擅画道释题材，南齐谢赫称："古画皆略，至协始精。"卫协弟子张墨与卫协齐名。

3.东晋画家顾恺之提出"迁想妙得、以形写神、传神写照、尽在阿睹（眼神）"的观点，顾恺之善于运用环境描写来表现人物情态志趣、性格特征，世称"画祖"。

4.南齐谢赫提出《六法论》，为中国绘画的美学原理和评判标准，至今仍具有巨大影响力。六法包括：

（1）气韵生动：人物的精神气质、性格特征、心理活动、肢体语言要生动传神。

（2）骨法用笔：以线造型，中锋用笔，以书入画。骨法亦是骨相，结合解剖知识。

（3）应物象形：根据人物具体的性别、年龄、民族、职业、形象、气质去写真塑造，避免程式化。

（4）随类赋彩：根据不同人物的肤色、衣着，按物象的固有色彩相应赋色。

（5）经营位置：构图，根据所绘人物及场面合理设计布局，画大场面用鸟瞰式（俯视），英雄人物用仰视构图。

（6）传移模写：通过临摹学习先人的经验和技巧，到现实生活中去写生，收集素材，创作出自己的作品。作品要有出处、有根据，不可概念化，要生动感人。

5.南北朝时期人物画

道教为我国本土文化，佛教自西汉末年传入中国。宗教文化促进了人物画的发展。十六国时期，北方政治动荡，战争不断，百姓人人自危，感叹人生无常，追求精神寄托。帝王们利用佛教的六道轮回、惩恶扬善观念教化、安抚百姓。北魏寇谦改革道教，道释开始并施，传播发展。南北朝时期，相继出现北齐画家曹仲达、南朝刘宋画家陆探微（以书入画的开创者）、南朝萧梁张僧繇、北齐杨子华等在中国美术史上有极高地位的人物画宗师。

6.隋唐时期人物画

隋唐时期出现阎立本、尉迟乙僧、吴道子、张萱、周昉、孙位、阳翟、戴嵩、梁令瓒、曹霸、韩干等杰出的人物画家，其中吴道子被后世尊为"画圣"。

（详见本书第一章第三节中国画简史。）

7.五代时期人物画

社会文化和人文艺术皆有发展，人物画注重细节与个性，一改先前刻板、节平新的视觉感受和深层感知。

五代时期人物画达到新的水平，技巧和形式有了更深的拓展，以画帝王将相的生活和肖像为主，开始注重表现人物精神状态，形象精确，有性节的风格，构图更加丰富，主体鲜明。

肖像画更加普遍化。随着社会经济的发展，肖像画进入寺院壁画，人物画内容开始走向民间世俗化。

（1）贯休

五代前蜀画僧贯休（832 ~ 912）擅画佛像，所画《十六罗汉图》笔法坚挺，相貌奇古，形象夸张，秉承梵相，在绘画史上有极高声望。

（2）顾闳中

顾闳中（910 ~ 980），南唐人物画家，与周文矩齐名。工人物，用笔方圆转折，色彩浓丽，

气韵生动骨法用
笔应物象形随类
赋彩经营位置传
移模写

录南朝齐谢赫六法论
辛丑秋月姚铁力书

《谢赫六法》 姚铁力

善于表现人物神情，唯一传世作品《韩熙载夜宴图》为中国十大传世作品之一。

（3）周文矩

周文矩（约943～975），南唐画家，传世作品有《文苑图》《重屏会棋图》《宫中图》。擅画佛像，将印度佛像之男相演变为丰肌秀骨、明眸善睐之女性之相。继承先贤盛唐之风，善于描绘繁华富丽的生活场面，仕女尤精。

8. 两宋时期人物画

两宋人物画以工笔重彩为主，在宋徽宗创办的翰林图画院（宫廷画院）体制推动下，院体人物画得到空前发展，风格写实，设色华丽精美。《宣和画谱》是北宋宣和年间（1119～1125）由官方编纂的宫廷所藏绘画作品录，全书20卷，收集魏晋至北宋画家231人，作品共计6396幅，是一部传记体绘画通史。

（1）武宗元（约980～1050）：一生潜心绘画，少年早成，擅长道释题材，传世名作《朝元仙仗图》，风格行云流水、气度恢宏，描绘道教三帝君朝谒元始天尊的队仗行列，共87位神仙，对后世影响巨大。

（2）李公麟（1049～1106）：把传统白描发展为独立画种，风格写实，以线造型，略施水墨。也有工笔赋以淡彩风格作品。人物画淡雅清丽、不施丹青，光彩动人。传世名作《五马图》《维摩演教图》《西园雅集图》《白描罗汉图》，至今仍无人超越。苏东坡赞曰："神与万物交，智与百事通。"李公麟把传统白描技法推至新的高度，突破前人，自成一家，美术史称"宋画第一人"。

（3）张择端（1085～1145）：北宋末年杰出画家，风俗画大师，传世珍品有《清明上河图》《金明池争标图》，继承和发展了传统风俗画。《清明上河图》描绘东京汴梁（开封）水陆运输和市井繁荣的景象以及社会各阶层人民的生活和习俗，描绘人物1600人、动物208头，是中国风俗画的里程碑，十大传世名画之一，据有史料价值。

（4）李唐（1066～1150）：李唐以山水画著称，人物画师从李公麟，富有时代意义，是风俗画的先驱者之一，引领南宋画风150年。作品表现农民生活，作品《雪天运粮》《春社醉归图》《灸艾图》《放牧图》《春牧图》。

（5）苏汉臣（1094～1172）：北宋、南宋时期均任画院待诏，师从刘宗古，擅画道释人物、仕女，尤其擅画婴孩，善于描绘儿童的心理活动，通过儿童游戏画面反映当时的风土民情，堪称两宋时期儿童题材的代表画家。作品《戏婴图》表现儿童天真活泼玩耍的场景，《货郎图》则反映宋代商品流通日益活跃的现实。

（6）梁楷（1150～?）：开创了简笔大写意人物画流派。梁楷祖上世代为宋臣，曾在画院为待诏，因不满统治者的制约出走，把写意人物画推向一个新高度。梁楷深通禅理，在深入体会人物的精神特征后，以简练的笔墨表现出人物的形神，同时也表达出自己的情感。作品风格简练概括，出笔见形，变化丰富，贯穿禅意，如同心画。在日本有很大影响。

9. 元代人物画

元代人物画多反映历史题材和模仿前期作品，以文人画为主流。一方面，人物画被统治阶级限制，基本没有发展，仅有代表人物赵孟頫《浴马图》《红衣天竺僧》，王振明《伯牙教琴图》、卫九

鼎《洛神图》、刘贯道《消夏图》、张渥《九歌图》、任仁发《张果见明皇图》、何澄《陶潜归庄图》、柯九思、文徵明《柳如是》《湘君》等人物画家及作品。另一方面，元代统治者信奉道教，很多民间画师从事壁画彩绘工作，唐宋时期的工笔重彩技法得以传承下来。不少画师画工虽然名不见经传，但绘画功夫精湛，而且代代相传。现保存完整的壁画有甘肃敦煌千佛洞壁画、山西稷山兴化寺壁画、山西永济永乐宫道观壁画、洪洞水神庙壁画。

10.明代人物画

明代人物画虽没有大发展，但在某些领域仍有创新和改变。明代画风受"元四家"文人笔墨影响，将人物和山水相结合，背景以元代水墨山水、人物活动为主线，表现人与自然，怡情山水之间，创一代风尚。

（1）明宣宗朱瞻基创办宣德画院，广招天下人才。朱瞻基重视文化艺术，信奉道家，学养深厚，书画双修，人物画沿用宋朝院体，引领一代画风。明宣宗擅长人物画及写意花卉动物，成就斐然。

（2）陈暹（1405～1496）擅长人物、山水，弟子周臣（1460～1535）一生最大的成就是培养出唐寅和仇英两位大师。

（3）唐寅（1470～1524），字伯虎，号六如居士，苏州吴县人。唐伯虎文学修养深厚，诗书画皆精妙，题材宽广，用线高雅飘逸，重视笔墨情趣，工写并用，刚柔并济。其传世名作《秋风执扇图》以白描水墨为表现形式，《孟蜀宫妓图》为工笔重彩。其人物画庄重典雅、色彩艳丽、造型优美、笔简意赅。唐寅继承唐宋元画风，又自成一家。仕女图对后世影响很大。

（4）仇英的作品《桃源仙境》《人物故事图》创立了一种新式人物画形式，所绘人物生动传神、形象秀美、线条流畅、造型精准、刻画入微，白描、设色，表现手法多样。仇英擅临摹，尤精仕女，成为塑造时代仕女形象的典范。《明画录》成方许其人物画作品"其发翠豪金，丝丹缕素，精丽艳逸，无惭古人"。

（5）吴伟（1459～1508）字次翁，湖北武汉人，后世宣传甚少，不及唐寅、仇英名气大，但人物、山水画成就不在两者之下。吴伟七岁既表现出超人的绘画天赋，明孝宗授锦衣卫百户，赐"画状元"印章。吴伟是继戴进之后浙江派领军人物，亦是"江夏派"创立者之一。他继承传统白描技法，笔法细腻工整，浓淡干湿相宜，线条极具魅力，所画人物常游于山水之间，擅巨幅大作。早期与晚期作品风格变化很大。吴伟清高傲世、鄙视俗世，他同情民间疾苦，虽入宫廷，但甘愿为民间画家，不畏权类名利。作品托物言志，表现远离市井、权贵而高隐的内心渴望及对社会现实的不满。

（6）陈洪绶（1599～1652），因喜画莲花，自号老莲。浙江诸暨人，与当时大画家崔子忠齐名，有"南陈北崔"之说，书画诗皆精，人物画成就极高，时评："力量气局，超拔磊落，在唐寅、仇英之上，盖明三百年无此笔墨。"当代美术界尊陈洪绶为"17世纪具有个人独特风格艺术家的代表人物"。陈老莲曾两次去杭州临摹李公麟七十二贤石刻像，并在原有基础上加以改变。所画人物体格高大、衣纹细致，行笔流畅有力，格调甚高，时人临摹传习，数量近万，作品和技法远播日本、朝鲜等国。其画仕女衣着古雅，眉目凝神，端庄而妩媚。陈洪绶一生从事版画事业，最有影响

力的作品有《水浒叶子》《博古叶子》《西厢记》《九歌图》《屈子行吟图》等。其中《水浒叶子》表现人物个性极强，纯线造型，线条依据人物特征而变化，达到特殊效果。陈洪绶开创了近代人物画新风，是一位极其创造性的画家，至今仍有重大影响，为中国人物画史的一个里程碑。

11.清代人物画

清代人物画呈现多元化格局，但总体没有太大发展。

清初人物画以肖像和刀马人物为主，主要分为宫廷派和民间派。宫廷派以歌颂帝王功勋为主，有肖像画和反映宫廷生活、重大历史事件等内容，代表人物有郎世宁、禹之鼎、焦秉贞、冷枚、丁观鹏、徐扬、姚文瀚、金廷标等。民间人物画家代表包括：黄慎、华喦、罗聘、闵贞、高其佩、苏六朋、改琦、费丹旭。

清代中期传统历史故事画、风俗画被新兴的仕女画所代替，所绘人物形象原型出自满人及其审美观念，追求清淑静逸、清新别致，有鲜明的时代特征。

晚清时期海上画派"四任"沿袭明代画风，使人物画的整体面貌得以改善，人物画有一定的发展，其中影响较大的包括：

（1）丁观鹏（约1710～1770），北京人，宫廷画家。擅长人物、道释、肖像。与郎世宁、唐岱、金廷标齐名。艺术造诣颇深，受乾隆赏识。作品风格工整细致，受西洋绘画影响，注重写实、色彩。传世作品《弘历洗象图》《王献之》《太平春市图》《宝相观音图》《无量寿佛图》等。其中《法界源流图》集佛学、历史、民俗为一体，被佛教界称为"至圣经典之作"。

（2）改琦（1773～1828），字伯韫，上海人。以画仕女著名。喜用兰叶描，仕女画衣纹清秀，着色淡雅，体态纤细，创立了仕女画新风，时称"改派"。人物、佛像、仕女皆精。改琦交友甚广，喜游历山水，视野开阔。作品有《红楼梦图咏》50幅出版发行。代表作有《无机诗意》《仕女别泪忧伤图》。

（3）费丹旭（1802～1850），号晓楼，浙江湖州人，以画仕女闻名，与改琦并称。作品风格线条流畅，设色轻雅，造型秀美，别有风貌。亦擅长肖像写真，作品《十二金钗图》《果园感旧图》《执扇倚秋图》，人物补景山水。其仕女画对近代巨作、民间年画均有很大影响。

（4）任伯年（1840～1895），任颐，浙江杭州萧山人，海派四杰之一。绘画风格源于民间艺术，重写生，集诸家之长，吸取西画色彩之长，笔墨多变，构图新颖，主题突出，人物神态生动。仕女画风格工整细致，衣纹线条流畅，极富装饰性。顿点起笔，惯用钉头鼠尾描。任伯年精于肖像写真，曾为当时多位画家做肖像，传世作品千余幅。

任伯年是中国近代美术史上承前启后之人物，作品体现两种不同风格相互融合的特征，是民间绘画与文人画、写真与写意、世俗与精英的并存。这一时期，作品具有上述风格的画家并不多见。任伯年开创了近代传统人物的又一新风，为清代晚期画坛重要代表人物之一，是20世纪中国画走向全面复兴之路的先驱。

三、人物画内容分类

1.肖像画

由于古代没有照相机，一些帝王将相、达官显贵想给后代留存自己的容貌，请画家绘制肖像就成为唯一的选择。这种兼具实用性和艺术性的作品，成为人物画的一科。

肖像画在中国有悠久历史，从西汉时期就开始流行了。肖像画要求画家写真、刻画人物的容貌特征、神情姿态、服饰道具及背景，表现主人的身份地位、精神特征、民族风格和时代风貌。肖像画追求形神兼得，也称为写生、写照、画像等。传统肖像画以线造型，形式多为工笔重彩。中国传统绘画没有现代的解剖学意识，但宋画所描绘的人物在造型、写实方面已经达到很高水平，结构严谨、比例正确、形神兼备，并不如有些评论所说，不讲人体比例，以神写形，得意忘形等等。

《宋太祖真像》

2.道释画

道释画指描绘道教天王、金刚、护法神仙或佛教佛陀、观音、罗汉等人物形象的作品，最初为白描，后发展为工笔重彩形式，在宣纸、绢和道观、寺庙墙壁上绘制，墙壁上的绘画后发展成为壁画。历史人物画家多数都画过佛像，名家辈出。

盛唐吴道子的《天王送子图》是典型的佛道合一主题绘画，是艺术与宗教文化的完美结合，开创了佛教人物本土化先河，成为后世佛教壁画效仿的"吴家样"。

《天子送子图》局部　吴道子

北宋武宗元的传世名作《朝元仙仗图》为中国本土道教题材绘画的典范，另一幅以铁线描绘制的宋人摹本被徐悲鸿收藏，名为《八十七神仙卷》。

明代宫廷画家尚义、王勤等绘制的《天龙八部罗汉女众》描绘禅宗水陆法会的仪式场面，堪称明代佛画的顶级作品，现为美国克利夫兰美术馆收藏。

道教神像男性长发长髯、神采奕奕，表示修道高深。佛教佛像从古印度传入我国时有胡须，从中唐开始，为符合中国盛唐审美观念，逐渐改变而不画胡须。另一说佛教的教义强调"无分别"，无男女之分，佛八十像，观音三十二像，庄严慈悲，永世不老，所以不画胡须。

藏传佛教绘制的佛相或佛教故事称为"唐卡"。

3.仕女画

爱美之心人皆有之，不分性别、民族、年龄，人们对美好的物象都有欣赏和追求的能力。仕女图发源于两晋，兴盛于唐朝，以描绘古代社会贵族女性、才艺女性的形象和生活为题材，是人物画中的重要科目。东晋顾恺之、唐代周昉、张萱、五代周文矩、阮郜始作仕女画，均取得卓越成就。

4.鞍马画

鞍马画又称刀马人物画，在传统绘画中占有重要地位。在古代军事战争中，马既能拉战车又能坐骑，发挥了重要的作用。帝王将相的出行、狩猎、战争场面成为绘画的重要题材。唐人爱马，以养马为乐，著名的鞍马画家有曹霸、韩干、韦偃等，他们的作品一方面为当时的统治者歌功颂德，另一方面也为后世留下了珍贵的艺术史料。

清代有意大利画家入宫廷画院，擅画骏马和人物，将西洋油画技法与中国传统笔墨相结合，受到康熙、乾隆的喜爱。传世作品有《八骏图卷》《百骏图》《乾隆皇帝大阅图》《平定准部回部得胜图》。《平定准部回部得胜图》为铜版画，是中国最早的铜版画作品。鞍马画又与历史画相近，前者倾向于肖像性，后者描绘历史典故，借古喻今。徐燕孙的《文姬归汉》《隆中际会》等作品虽画有鞍马人物，但属历史画，刘凌沧的《木兰从军》、

工笔画《黛玉葬花》 晏少翔

写意画《气壮山河》图例 王志凯

任率英的《花木兰》《梁红玉》属鞍马画。任率英曾出版《怎样画刀马人物》，是我们了解和学习鞍马画的范本。20世纪80年代，年画盛行，河北画家刘生展创作了《三国人物》《隋唐人物》、水浒人物》《穆桂英》《岳飞》《挑滑车》《岳家军》等一系列群众喜爱的作品。

5.高士画

历朝历代的圣贤隐士、文人墨客，为社会文化发展做出了重要贡献，如老子、孔子、孟子、孙子、淮南子、韩非子、陶渊明、王羲之、李白、杜甫、白居易、苏轼、米芾、八大山人、郑板桥、蒲松龄、曹雪芹、弘一等，他们的故事世代相传。为了纪念他们，教育下一代以圣贤为榜样，画家常以他们的形象和故事为绘画题材，受到人民群众的喜爱。当代国学大师、书画巨匠范曾将符合现代人审美习惯的写实造型融入传统线描技法中，一改比例不准、结构欠佳的"以神造型、得意忘形"之风，笔下人物造型严谨、气韵生动、神采飞扬，具盛唐气象。他提倡"回归古典、回归自然""以诗为魂""以书为骨"的美学原则，给传统人物画注入了新面貌，开创了"新古典主义"的先河。

6.风俗画

1005年，北宋与辽国经过25年的战争，签订了《澶渊之盟》，从此政治稳定，经济文化迅速发展，民俗文化也进入画家创作的视野，逐步形成为民间喜爱的风俗画，如苏汉臣的《婴戏图》、李嵩的《傀儡戏图》《货郎图》，李唐的《灸艾图》等。最为著名的是张择端的《清明上河图》。这些作品真实地记录了宋代的社会生活、人情风俗、服饰道具、建筑风格，留给后世研究当时"民俗"

《清明上河图》局部　[北宋]张择端作

的宝贵资料。

　　当代著名画家马海方以画北京民俗闻名，其作品也是典型的风俗画。

四、传统人物画技法

1.白描技法

　　十八描：明代美术理论家邹德中将历代线描整理总结，归纳为"十八神描法"。具体而言，十八描中有些描法是互相衍生的，笔法相近，实际绘画中如果机械套用，未免牵强。有适合工笔的，有适合写意的。时代变迁、斗转星移，形式表现越来越多样化，不仅仅十八种表现方法。应物

传统十八描图例　田盛

传统十八描图例　田盛

象形，在实践中我们要根据物象的特征，用不同的笔法去描绘。

在传统十八描中，顾恺之擅用高古游丝描、铁线描、琴弦描、曹衣描，是适合工笔重彩的用线。吴道子用柳叶描、枣核描、橄榄描，与行云流水描为同类笔法。梁楷惯用减笔描，与竹叶描、枯柴描、撅头描属于同类，为写意笔法。马远、夏圭常用撅头描，用秃笔使线条坚硬而挺拔。南宋马和之常用蚂蟥描，又称兰叶描，长短自如，行笔顿挫转折，曲折有力。任伯年常用钉头鼠尾描，下笔停顿如钉头，收笔露锋如鼠尾。混描则先用淡墨勾线，再以浓墨复勾，有浓淡变化和层次感。另一种表现形式是局部飘带用淡墨，显示薄纱之感，如同工笔画"口的"效果。线笔水纹描用笔如水纹，流而不滑，停而不滞，有节奏感。折芦描如隶书用笔，注重转折处的方笔，多用于描绘文人贤士。蚯蚓描如篆书圆笔，柔曲而有骨，用笔圆润，笔力内含，不露笔锋。

（1）笔法：勾勒线条的笔法同于书法用笔，起笔、收笔要有一定的方法，所描绘的每一条线都要有以上三个过程。起笔藏锋，欲左先右，欲上先下，欲右先左，欲下先上，逆入顺出，力透纸背。行笔中锋，速度适中，虚实顿挫，方圆并用。慢则滞、快易滑，行笔要求屏气凝神，手指、手腕、肘臂要灵活，随线的长短、粗细、轻重而动，要练习一段时间，才能得心应手。

（2）墨法：以油烟、漆墨研墨为佳，根据张幅大小、线条粗细决定笔的大小，宜选兼毫，画面大则线条相应增粗。毛笔要浸透，刮出多余的水分，然后用笔尖蘸墨，手指拨动笔杆膏笔，使笔均匀含墨，然后再刮出多余的墨，在草稿纸上试试墨色，不洇不燥方可落墨勾线。墨要有干湿浓淡变化，同样的墨在生熟宣纸、绢上效果是不一样的，要在实践中逐渐掌握纸绢的性能和规律。

用墨图例 田盛

（3）执笔要领：古代有两指执笔法（大拇指、食指），现代通常都是五指执笔，基本要求是手掌虚空，握笔不可太用力，勾线时手指、手掌、手腕要灵活，短线用手指、手掌，中线用肘和前

臂，长线整个胳膊和肩膀全用上力。初学勾线手上无功，要把握人物造型的细微变化，则手臂不能移动，练习一段时间，即可适应。勾线时既要专注又要放松，起笔、行笔、收笔、顿挫、快慢、曲直、方圆、长短变化都要注意。执笔时手指离笔毫越远越灵活，越能画长线、圆线。

（4）身姿要领：小画坐着画，中画站着画，大画（超过六尺整纸）要在毡墙上画。（创作起稿亦然。现在有专门放大图样的，但是用此法造型能力得不到训练，因此还是用铅笔、炭笔、木炭条起稿为宜。工笔画起稿要用厚纸，宣纸薄，不宜用铅笔起稿。起稿要轻，否则反复修改容易破、脏而影响画作效果。）如果在桌面上画，不能照顾全局，比例失调而不能及时发现。站着画画，执笔可用抓笔方法，这样用笔更灵活。画画的过程是用气的过程，双脚站立于地面，闭气凝神，气从脚底涌泉穴经丹田传至手指，入笔端而妙笔生花。

（5）用墨要领：画画以质量好的松烟、漆烟、油墨块状墨自己研墨为佳，在砚台上滴少许清水，握住块墨顺时针轻轻转动，需要量大，加水再研，不可过急。也可用一得阁、玄宗、玄明等液体墨，滴少许墨汁，备白瓷盘两只，一只放些清水，另一只用来膏笔。这种方法可以看到墨色的浓淡，根据画面的需要来调墨。

白描作为独立的画种，尽显线条之美，对线条的质量要求比工笔重彩更高。重彩有赋色，线条的功能会相对减弱。

仕女发型图例　田盛

仕女与儿童手姿图例　田盛

佛像手印图例　田盛

白描仕女《洛神》　田盛

白描《瑶池献寿》　田盛

范画绘制　田园

白描《关公像》　田盛

范画绘制　田园

2.工笔重彩

　　工笔重彩用线基本为钱线描、高古游丝描（东晋顾恺之）、曹衣描（五代曹仲达）、钉头鼠尾描（清代任伯年）、战笔水纹描（明代唐寅）、蚯蚓描、行云流水描、蚂蟥描（南宋马和之）、柳叶描（盛唐吴道子）。其他描法不宜工笔重彩。

　　工笔重彩以北宋宋徽宗创办的院体画风格为主，也有工笔淡彩的表现手法。

　　白描是工笔重彩的基础，先勾线条，然后赋彩。笔重彩画是在熟宣纸绢上作画。用绢作画需要绷在特制的木框上，使绢平整画。作画前先画出白描稿，然后拷贝在熟宣或绢上，先勾线，然后进行分染、渲染、层染、罩染等。画时手执两支毛笔，一支将调好的颜色涂在相应的部位，另一支笔（只蘸清水）迅速晕开，每次上色要薄，水笔不能反复渲染，质量差的宣纸表面纤维会起球，或造成局部渗透，影响画面效果。画工笔比较费时间，要经三矾九染，每道工序都不能马虎。每次上色宜薄不宜厚，这样才能画出好的效果。

　　工笔画常用染法：

　　（1）平染：用于底色或局部没有变化的渲染，一次性调好色墨的用量，不要出现笔痕，大面积可用排笔。

《执莲观音》　田盛生宣绘制

《观花图》　何石人

（2）分染：一支笔蘸色，一支笔蘸水，着色后，用水笔将色渲染开，形成由浓到淡的深浅变化。

（3）层染：根据画面局部的明暗凹凸关系，确定后分别用深浅颜色去染，暗面、反面要多染几次。

（4）罩染：上完一遍或几遍颜色，待干后在原来颜色上再加一层薄的颜色，显示出覆盖的效果。

（5）烘染：为了突出所画物象的主题，或营造特定的环境，在物象的周边用不同颜色渲染烘托。

（6）点染：为突出醒目，在花蕊、人物饰品、衣纹上用较浓的颜色点染，形成较一般颜色突出的凸点。

勾线：面部五官，手臂用淡墨勾线，表现结构的主线用重墨勾线，衣纹线可稍淡些。

何石人作品《观花图》以生宣作画，扎实的线描功夫，用夸张变形手法，显示出古代文人雅士憨痴敦厚的性格；施以淡雅色彩，画面留有大量空白，给观赏者留下丰富的想象空间。

工笔画高士题材的要领：高士题材经常选用工笔及小写意的形式，已经形成传统人物画的主要一科，在形象塑造上着意刻画高士文雅洒脱的情调，优雅闲逸的人物性格，多以松柏、槐柳、芭蕉、梅兰、竹、菊、太湖石、仙鹤、荷花等动植物作为配景。有经验的画家构思精妙，描绘出人在景中、情景交融的意境。

临摹工笔画的步骤：

（1）绷绢：根据作品的尺寸，把绢裁好，将绢用喷壶喷湿或用清水浸泡，木框四面刷上浆糊，要刷均匀；然后把木框立起（小框可以平放），将绢蒙在木框上，尺寸大的绢需要两三人一起操作。先粘长边，用图钉固定，再固定左

《观音像》范画绘制　田立

边，然后将绢撑平，固定好阴干。

（2）上底色：用红茶或国画颜料调好足够的量，将木框斜立，然后用排笔在绢上刷底色，正反两面刷匀、晾干。

（3）将准备好的白描画稿放在桌上，然后将绢框蒙在画稿上，用毛笔直接拷贝，过程中既要照顾造型的细节又要用笔流畅。

绢上作画要求颜料细腻，不能有颗粒，最好是用手指反复研磨，不能用宿墨。

工笔仕女画染色要领：

（1）开脸：颜色可用藤黄加硃磦，脸部加曙红，凹处加胭脂，眉根、鼻翼处可略施花青、三绿。高染法：主要染面部突出的部位，其他部位颜色淡。低染法：面部突出的部位用色浅，凹处用色深，但不同于西方的光影技法，中国传统绘画讲究阴阳，不受光影的干扰。凹凸晕染法是两者结合、比较细致的方法。随着现代中国画的发展，也有很多画家采用这种表现光影的方法。下复勾：上色时压住线条重新复勾，用墨不可过重。

（2）发髻：用淡墨分染，不要一次染得太重，要有墨色层次变化，依据发髻的结构分缕染。墨中可加花青和赭石。

（3）衣裳：根据衣裳的颜色先分染衣褶，然后再调浅色平染。

（4）手部：用面部调好的颜色略加白色染手部，关节、指尖加胭脂和曙红。

（5）饰品：根据饰品的材质选择颜色，圆珠可分染，光处点白色增加立体感。

（6）飘带与披肩：用罩染法，即在原来的颜色上分染，图案用色重，其他颜色要薄。

3.写意人物画

传统写意人物画造型简约概括、生动传神，强调笔墨并与书法、诗词歌赋相结合，重笔墨而轻颜色，可以畅快淋漓地表达主观情感和艺术个性。题材多表现文人墨客、仕女、古代英雄人物，以画钟馗、关公、达摩、老子者居多。

历代画家均画同类题材，可贵之处是要有新意，追求格调高雅、立意新奇。半工半写，写不可草率，笔墨简练，以少胜多；工不可拘谨，不必面面俱到，要避免甜俗。学习方法要从写到工、再从工到写方可领悟。

写意人物画步骤：

（1）先画眉眼，再画鼻、口、耳，线条要饱满流畅、脸部轮廓线要有虚实变化。

（2）画头发时要按发髻的形状和生长规律，浓淡结合，不可形成死墨。发际线、耳朵前后要用淡墨描干后用花青略染。

（3）画衣裳时注意内部的结构、动态、比例，预留手的位置。衣纹用墨要有干湿、浓淡变化，用线要有长短、粗细节奏。

（4）手部宜用淡墨，注意与面部的对应关系、两手的协调性。手腕、手掌、手关节要画够，以比实际比例略大为宜。

（5）配景：配景要符合人物的性格、身份、时代背景，使情境和谐、动静结合、天人合一。

（6）着色：写意人物画的着色不可过于复杂，面部可用湿染法，手部颜色可以比面部略重。范

曾的人物画线条造型加入现代审美风格，更加精致和纯熟，着色基本采用平涂法，使传统人物画达到又一高峰。

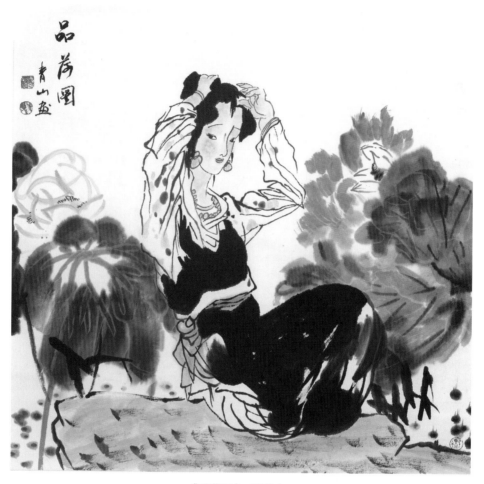

《品荷图》 万青山

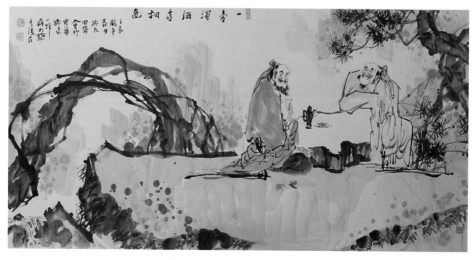

《一壶浊酒喜相逢》 胡清崧

第十二章　现代写实水墨人物画

一、写实人物画的创立

现代写实水墨人物画，又称"徐蒋体系"，出现于20世纪初，最早由徐悲鸿在1918年5月14日于北京大学画法研究会上的演讲《中国画改良之方法》中提出，后以《中国画改良论》为题发表于《绘学杂志》第一期。文章提出，中国绘画经历代传承，至盛唐及宋代达到最高峰，其后逐渐衰退。世界文明随着历史进程在不断发展，中国画因保守陈旧的观念而被误以为是不讲结构、比例、透视的笔墨游戏。《中国画改良论》有关人物画改良有以下论述："夫写人不准以法度，指少一节。臂腿如直筒，身不能转使，头不能仰面侧视，手不能向画面而伸。无论童子，一笑就老，攒眉即丑，半面可见眼角尖，跳舞强藏美人足。此尚不改正，不求进，尚成何学！既改正又求进，复何必皈依何家何派耶。"

徐悲鸿的艺术主张如同阵阵春雷，引发文化艺术界的关注和赞同。他指出近代中国画之颓废萎靡之弊病，主张立足现代写实主义，才能完善、改革中国绘画。他本人也自此远渡重洋，开始学习和探索西方美术。

徐悲鸿（1895～1953），江苏宜兴人，中国现代杰出的画家、美术教育家。幼承家学，诗书画印、油画、素描皆通，学贯中西，是中国现代美术事业的奠基人。自1919年开始，至1927年秋回国，留学欧洲八载，以其扎实的写实基本功和教学改革主张，担任多家美术院校教授、领导；1933年1月携中国名家作品赴欧洲，在巴黎、布

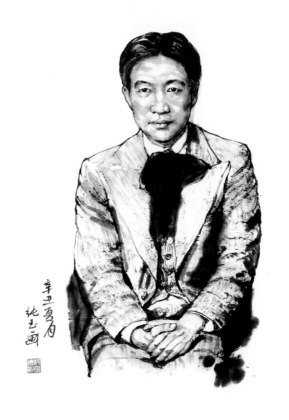

《徐悲鸿》　杨纯玉

鲁塞尔、柏林、法兰克福、莫斯科和彼得格勒举办中国画巡展7次，向世界宣传中国艺术，各国媒体赞扬中国文化的报道多达两万余篇。

徐悲鸿平生以复兴中国画为己任，发展美术教育，宣传中国绘画，推举扶助了大批有才之士，培养了大批美术教育骨干和优秀画家。他以博大的胸襟、高深的学养、历史使命感，将西方科学的写实技法引入中国绘画，为中国传统艺术推陈出新开辟了广阔的道路，被国际美术界誉为"中国近代绘画之父"。

徐悲鸿当时的艺术主张主要有：素描是一切造型的基础，草草了事必无功效，必须有十分严格之训练，积稿千百纸，方能达到心手相印之用。建立新中国画，既非改良，亦非中西合璧，仅直接师法造化而已。这个观念取代了"改良"一说，确定了"直接师法造化"的原则，为中国画的改革进一步明确了方向。

素描是锻炼造型能力，训练眼睛的观察力，大脑的思考力，手的表现力。一些初学者临摹或写生不注意观察分析，盲目下笔，看到精彩部分急于动手，没有构图、整体观念，画到中途，才发现构图有问题，如比例失调、结构欠准确。所以一定要按正确的方法，多观察、找角度，先整体再局部，画局部照顾整体，做到造型准确、构图完整。

徐悲鸿是美术界的伯乐，发现并举荐了一大批有天赋的美术人才，国画领域有蒋兆和、黄胄、傅抱石、刘勃舒、韦江凡、杨力舟、张广、张安治等；油画领域有冯法祀、吴作人（"中国水墨画"的开创者，是当代美术史上承前启后的大家和教育家，学贯中西、书画兼修）、萧淑芳、艾中信、宗其香、李斛、戴泽、韦启美、文金杨、孙宗慰等。

二、徐蒋体系的形成

蒋兆和（1904～1986），四川泸州人，中国画家、美术教育家，中央美院教授。继徐悲鸿之后创立了现代水墨人物画的教学体系，被美术界称为"徐蒋体系"。1928年，徐悲鸿发现了蒋兆和的艺术天赋，经多次指导和推荐，蒋兆和的艺术创作逐渐走向成熟。

蒋兆和以发展中国现代水墨人物画为己任，以一颗悲天悯人的博大爱心，倾毕生精力主持中央美院中国画教学，他不仅是新中国的第一代画坛巨匠，也是一位杰出的美术教育家。蒋兆和通今博古，人物素描造诣高深，并且深谙传统笔墨技法，从谢赫的六法论到素描的结构、透视、解

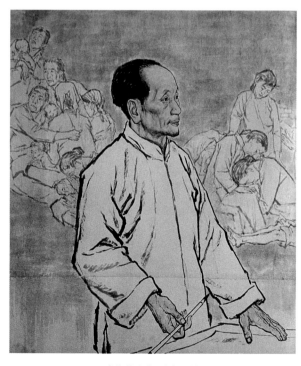

《蒋兆和》 周思聪

剖，将二者巧妙地结合在一起，作品风格气势雄浑、笔力遒劲，尤其善于刻画人物性格和内心世界。

　　蒋兆和生活在20世纪新旧社会交替的时代，耳闻目睹军阀混战、抗日战争，充分了解中国人民在半封建半殖民社会的生活艰辛和疾苦，创作出传世巨作《流民图》，将中国传统技法推向一个崭新的境界，树立了中国现代绘画史上的里程碑。

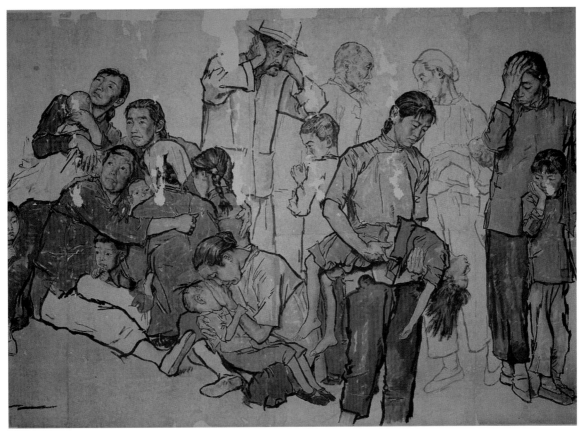

《流民图》　蒋兆和

　　蒋兆和六七岁就能临摹传统人物、山水、花鸟，并对实物写生，后与家叔学习画像，画布景，对民间工艺美术各门类均有涉及。青年时背井离乡，曾在大上海、南京给人画像、画商业广告、画月份牌，设计商标、橱窗，从事与美术有关的各种行业，充分吸取民间艺术的营养，这一切都为他后来成为大师巨匠打下坚实的基础。1927年，他经黄警顽引见结识徐悲鸿，结为良师益友，在徐悲鸿的指导下，改掉商业画的艳俗，艺术创作开始走向成熟，逐步成长为关注人生、关注社会的一代人物画宗师。

　　蒋兆和的艺术主张：扎根传统、吸取西洋画之长处，为我所用。他的人物画具有民族禀赋和特色，个性鲜明，人物性格塑造深刻，吸收山水画皴擦技法，线条与笔墨块面结合，用墨大胆，尤其是人物面部颧骨表现突出，形成独特的艺术形式。中华人民共和国成立以后，他以极大的热情和强烈的爱国精神创作了《回乡》《春播》《母亲的希望》《两个母亲一条心》《给爷爷读报》等反映新时

代的作品。

蒋兆和在1956年发表《新国画发展的一点浅见》，在文章中提出：应很好地研究怎样才能沟通中西绘画所长，来创造有时代精神的新中国画。他主张遵循徐悲鸿提出的"学西画是为了发展国画的精神"，指出学西洋画不是目的，而是要成为一个兼通中西的中国画家；不是西洋画的模仿者，而是要成为中国画的创造者，要具有独创性。

这些艺术观念在蒋兆和主持中央美院中国画专业几十年的教学生涯中，得到应用和实践。他用了10年时间，对人物画造型基础课进行改革，建立一套具有中国画特色、科学系统的写生教学体系，明确反对"素描是一切造型的基础"的论断。他提出：①素描是西画的造型基础，线描是国画造型的基本原则。②中国画造型艺术的最大特点，是对物象外形的描写以及精神面貌的刻画，主要是以简练的线条来表现，是从形象的主要结构出发而不是像西画那样从物象形成的一定的光影黑白调子出发。③国画的基本造型规律主要在于用线去勾勒具体形象结构，这是国画造型的传统特点，这种用线用笔的写实能力，一直在不断发展。④白描可以说是一切中国画的造型基础，水墨画是在白描的造型基础上发展起来的。⑤首先要有用线去概括形象的能力，然后才能进一步获得笔墨变化的本领，这是练习中国画造型的过程，也是观察形象、理解形象、表现形象的实践规律。

蒋兆和的人物画教学体系分三步：

1.以线为主、强调结构的中国画专业素描训练，作为白描课的准备。

2.以毛笔进行白描写生训练，结合默写和速写训练。

3.水墨写生训练。

他在理论上创造性地对谢赫六法中的"骨法用笔、以形写神"加以科学解释，成为人物画造型基础训练的原则，同时吸收了传统山水画的皴擦、渲染技法，形成勾、皴、点、染一套系统的人物画表现技巧，极大丰富和加强了中国人物画的写实能力和表现能力。实践证明，蒋兆和的这套教学体系是科学的、现代的，具有创造性和民族特色。

美术界称蒋兆和为"中国的伦勃朗""东方的苏里科夫"。蒋兆和学生有成就者包括范曾、姚有多、白伯骅、马振声、卢沉、周思聪、齐·巴雅尔、纪清远、王迎春等。

三、写实人物画新风

黄胄（1925～1997），原名梁淦堂，河北蠡县人。黄胄早年师从赵望云，常年大量画速写，人物和动物造型准确、动态生动。中华人民共和国成立后为中国画研究院、中国美术馆筹建者之一，并筹资创办炎黄艺术馆，设立黄胄美术基金会。

1950年秋，徐悲鸿在一次展览中看到一幅《爹去打老蒋》的国画作品，引起他的注意。他认为作品的画法符合传统创作观念，但人物造型是写实的表现方法，呈现出现代水墨人物画正确的发展方法，大为赞赏。随后两次写信给当时文化部领导，推荐黄胄调京。黄胄调到北京后，徐悲鸿不顾身体病重，多次约谈、指导、鼓励黄胄。黄胄的艺术成就与徐悲鸿的赏识和举荐是分不开的。

黄胄虽没有进过专业院校，但强于院校学习。1964年毛泽东与友人谈近代中国画史，说黄胄

是新中国培养出来的有为的青年画家，他能画我们的人民。

黄胄的作品以笔墨和速写见长，他以反映新疆少数民族生活为创作题材，虽没有经过专业美术院校训练，但作品表现力胜于科班。通过学习、借鉴门采尔的速写方法，他将中国现代人物画推向了一个新的高度，改变了中国传统人物画程式化、文人画的沉郁消极之风，以开辟新天地的全新面貌和技法将中国画推向民族化、群众化、现代化。黄胄独创性地将速写融入中国人物画笔墨范式，拓展了中国画的艺术语言。他的作品笔法精练、色彩鲜明、大气磅礴，人物和动物的组合浑然天成，令人感受到一种扑面而来的生活气息。黄胄的艺术影响了一代人，推动了中国美术的发展，是中国现当代绘画史上的一位标志性人物。

黄胄以画驴闻名遐迩，本意是用画驴来锻炼笔墨，吸收传统技法，没想到竟成为一位空前绝后的画驴大师。历代画家鲜有画驴者，黄胄画驴竟然成为对艺术创作和文化的提升，也使毛驴作为饱含忍辱负重精神意味的艺术形象登上大雅之堂。李可染曾说，黄胄画狗天下第一，可见黄胄观察入微、用功至深。

黄胄提出速写的功能一是练造型，二是为创作收集素材，三是保持眼手心统一，使画家保持一流的日常创作状态。

"生活是创作的唯一源泉"，黄胄长期深入生活，走遍祖国大江南北、海岛、牧区、部队、学校。他描绘人物、花鸟、山水、动物无所不精，尤其擅长画人物众多、场面宏大的主题性大幅巨作。他创作巨幅作品不需起稿，构思后放笔直取，所绘人物充满生气、灵动有神。他用笔遒劲，塑造人物形象各异，酣畅淋漓，气势磅礴。他喜欢平铺画面满构图，以写实的手法讴歌新时代，所画人物、动物生动鲜明。

美来源于生活，要画出生活的感受，必须关注生活，真

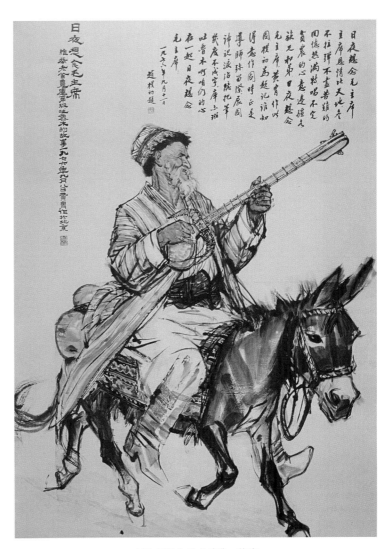

《日夜想念毛主席》 黄胄

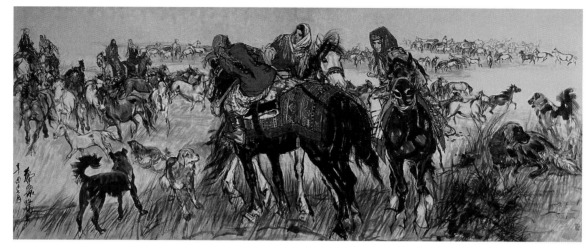

《欢腾的草原》 黄胄

诚描写劳动人民。黄胄为新疆少数民族留下了壮观美丽的画卷，为民族融合作出了重要贡献。

黄胄学习传统文化艺术，吸取西方艺术的长处，发扬光大了中国传统艺术文化，为中国美术事业的发展和国际艺术交流作出了巨大贡献。黄胄学生中的代表人物有：杜滋龄、张德泉、李乃宙、李延生、王同仁、史国良等。

四、周思聪

周思聪：（1939～1996）河北宁河人，中国杰出女画家，北京中国画院一级美术师，中国美协副主席，徐蒋体系第二代传人。周思聪在中央美院附中国画系经过八年的专业训练，得到蒋兆和、叶浅予、李可染、刘凌沧、李斛等口授亲传，人物速写、笔墨功夫皆精，刻画人物形神兼备，生动感人。她的作品融合中西，独具新貌，将李可染新创山水画技法运用到写实人物画创作中，吸收郭味蕖花卉画技法，与人物画相结合，后期创作风格突出民族性和唯美性，对中国当代绘画产生了不可替代的影响。周思聪具有强烈的爱国主义精神和正义感，"文革"期间曾顶住压力创作了《蒋兆和先生肖像》，用无声的语言维护恩师的声誉。她的代表作《人民和总理》反映邢台地震后周总理去灾区慰问受灾群众的场面，具有强烈的视觉震撼力和艺术感染力，也表现了周思聪对总理的敬仰和对受灾人民的同情。

为纪念反法西斯战争胜利60周年，周思聪精心创作了组画《矿工图》，以夸张变形的手法，描绘了日本侵华期间中国矿工的悲惨生活。此画在日本展出时，日本新闻媒体评论："周思聪作品超越国家和民族，是对和平的祈愿。"她的作品在国内外引起强烈反响，体现了一位艺术家的社会责任感和对世界和平的祈愿。

为慰藉潘絜兹失去爱女的悲痛（其女潘纹宣因扑救山火而牺牲），周思聪于1973年创作了《长白青松》，以特殊的构思，描绘潘纹宣从东北回到母校，为老师带回一盆长白山松树幼苗的场景。看似平常的画面却饱含着父爱、师恩、英雄、时代，表现了人与人之间的真情。

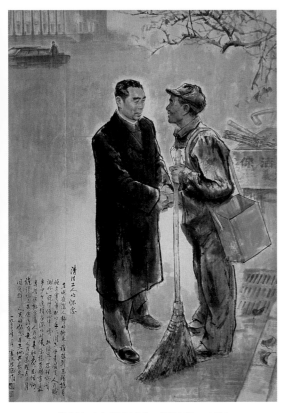

《清洁工人的怀念》 周思聪、卢沉　　　　　　　　　　《长白青松》 周思聪

周思聪不愧为杰出的人民艺术家和教育家。

五、前卢沉和后卢沉

卢沉（1935～2004），江苏苏州人，徐蒋体系第二代传人，1953年考入中央美院国画系，1958年毕业留校任教。师从蒋兆和练就一手速写硬功夫，具有极高的写实能力，在继承徐蒋体系的基础上，将水墨写实人物画推向又一个高峰。1964因创作《机车大夫》而一举成名。这幅作品风格朴实凝重，代表学院派写实人物画的最高水准，成为特定历史时期的代表作之一。1977年初与周思聪合作的《清洁工人的怀念》被选为全国小学语文课本插图，并依据作品内容编写了课文而家喻户晓。

改革开放以后，在85思潮的影响下，卢沉在中央美院提出"中国画教学要从抄摹对象中解放出来"，"造型是感情的产物，而不是理性的产物"，"学习研究西方现代艺术"等教学理念，设置"水墨构成、色彩构成"等课程，替代成熟系统的"徐蒋体系"。学院一度取消素描、透视等中国写实人物画基础训练课，一部分创作者脱离写实造型基础，片面追求笔墨趣味。"后卢沉"现象反映了一定时期西方美术潮流对传统艺术的冲击，社会上出现了一批描绘低级趣味和玩弄笔墨技巧的画家和作品，并被称为"现代派风格"和"新文人画"。在继承创新和借鉴西方现代艺术的过程中，卢沉也一度陷入传统与写实的矛盾之中。可喜的是，史国良等继承了第二代"徐蒋体系"的全部

优点和经验，将这一体系重新发扬光大。正如美术评论家郎绍君所言："把黄胄学院化，把学院黄胄化。"

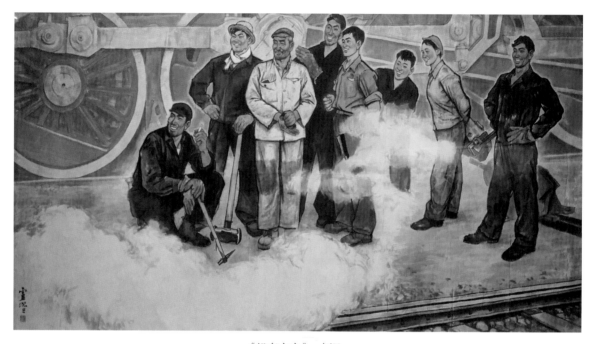

《机车大夫》 卢沉

六、写实人物画的传承

　　史国良，国家画院研究员，中国美协会员，上海美术学院博导，首都师范大学、中央美术学院客座教授，当代画僧，为徐蒋体系第三代传人。史国良倾毕生心血，继承、研究黄胄写实人物画，培养了一大批来自五湖四海的学生。史国良重视黄胄写实人物画的基础理论（速写、水墨、速写与水墨结合、水墨与创作），强调速写是写实人物画的基本功，并在课堂上示范、创作，热心传授。

　　史国良提出："放下相机，到生活中去画速写，画你熟悉的人。"他强调素描速写化，注重结构、透视、解剖知识的了解、理解、掌握和应用，提出"线

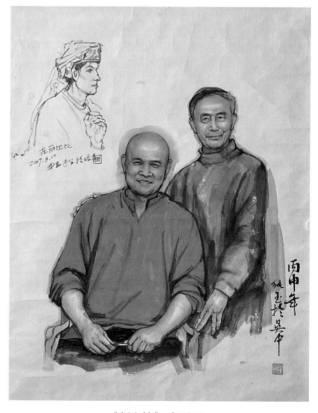

《师生情》 杨纯玉

型素描是写实人物画基础"的艺术理念。

史国良在全国各地举办多场《写实水墨人物画》公益讲座，使更多专业画家、美术爱好者理解、掌握、应用写实水墨人物画技法，可谓桃李满天下。

七、学习现代写实水墨人物画的方法

线型素描是写实人物画的基本功，首先要学习西方素描的造型方法 —— 德国肖像画家荷尔拜因、法国古典主义画家安格尔、德国现实主义艺术大师门采尔，还有我国的写实人物黄胄，史国良总结了"三尔一黄"，这些大师们的素描都是以线造型，非常符合我国传统绘画"骨法用笔"的原则。徐悲鸿素描是安格尔体系，授业蒋兆和，黄胄速写借鉴了门采尔的方法。新中国成立初期引进的苏联光影素描不适合中国写实人物画的表现方法。

学习速写，目的是练习造型能力，也是为今后创作收集素材。这里说的速写，不是指简单的快画，而是把素描的结构、透视、解剖方法应用到速写里，是素描的速写化。不去描绘光影对物体产生的效果，而是把物体的外形和内型有机结合起来，一切服从于结构，皴擦也是随形走，称为"结构素描"。

（一）四写

1.速写

初学者选择用什么笔来画很重要。选择铅笔、钢笔（签字笔），以后可能走工笔的路子；用碳

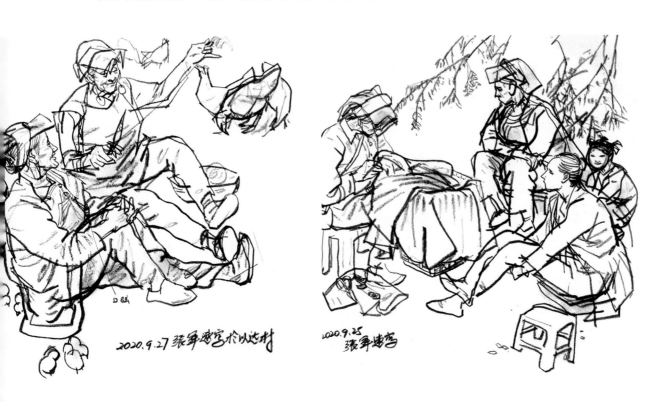

凉山甘洛速写　张军

素笔、木炭条、炭精棒、毛笔比较适合走写意的路子，可根据自己的爱好进行选择。初学者可以先构图，定好位置，然后打轮廓，打轮廓用笔要轻，画头像用几何形体的方法，要用直线，准确定位后根据直线进行挖补，再去描绘曲线。画全身可采用十字方法，画人在运动中的姿势，抓住动作的大线即可。观察好了再下笔，尽量不用橡皮，用橡皮耽误时间，画面也不干净。

速写训练时要做到"眼里看到，心里想到，手要跟上"。

速写结构要带着目的去画，记录生活中可以入画的场面，为今后创作收集素材。

2.慢写

动笔之前要通过细致的观察、理性分析，根据素描三要素，用线造型，设计黑白灰去画。这不是要求几个课时去画一个角度，而是要用多角度、全方位观察，分析研究。学过光影素描的同学，刚开始可能会看不出线条。只要方法正确，通过专业练习，会在一定时间内掌握。

慢写要带着问题去画，把所学的知识运用到实践中，线面结合、中线对称，找规律。

（1）用线：物体的周边和物体与物体之间形成空间的地方用线。外轮廓基本都用线。

（2）用面：看到两个面时，连接处用面表现，例如半侧脸时，前额和太阳穴的连接处、腮部与脖子的连接处、鼻翼与两颊的连接处都要用面去对接。

（3）外形和内型

外形是指物体的表面形状，内型是指物体的内部结构和体积。

传统线描是平面的、主观的、排列式的，是程式化的，观察方法是散点透视；史国良将传统用线形象地喻为"编席子"，席子铺开了是平面的，而卷起来就形成立体，于是就有了外形和内型。

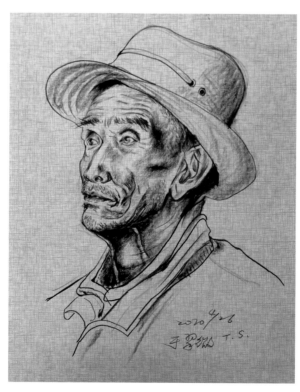

头像半侧面图例　田盛

　　徐蒋体系是以线造型，是三维立体、客观的，观察方法是焦点透视。史国良将这种方法比喻为"编筐"，"筐"是立体的，有外形和内型，从不同角度、俯视、仰视观察，就可以看到"筐"的内型结构，这时就不能用一个面去表现。

　　把外形和内型结合起来，通过外形表现内型，带着三维内型的概念去表现外形。这包含结构、透视、解剖、比例、中线、穿插、方向、环绕等多种因素。

　　3.摹写

　　初学者可以选择符合写实人物画特点的素描、速写来临摹，比如国外的"三尔一曼"、尼古拉·菲钦、克里姆特，国内的徐悲鸿、蒋兆和、周思聪、卢沉、黄胄、刘文西、顾生岳、林墉、杨之光等。过于个性和简化的速写不适合参考学习，如临帖一样要选对路子。对前人的作品进行品读、分析，主要是学习其现方法。先练习头部，从侧面、半侧、正面到平视、仰视、俯视逐步练习，一般正面平视适用于肖像画；然后摹写手的各种动作，再练习半身像、全身像、人物组合。

荷乐拜因素描

安格尔素描

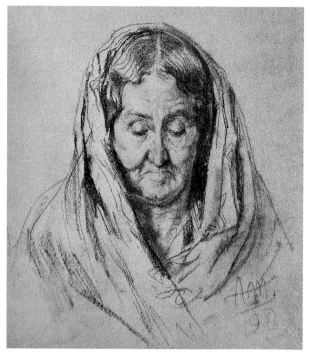

门采尔素描

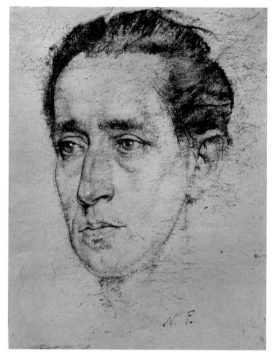

菲钦素描

4.默写

默写是凭记忆去画，是真功夫，完全靠平时的细致观察和理解记忆，传统中国画家有"日识心记"的本领，经常练习，才能练就这种功夫。默写一是默写前人的范画，二是在日常生活中遇到美的事物，可以入画的情景，凭记忆默写出来，是一种非常有效的学习方法，要记住细节，避免画出的形象概念化。

（二）四态

1.静态

又称常态，人物在坐、卧、蹲的状态下，适合慢写，可以通过多角度观察和分析，选取适合表现的角度，动笔前先考虑构图，把描绘的对象放在合适的位置，人物视线要比人物背后的空间大，这样符合观赏规律。静态比较容易掌握，主要表现面部的表情特征、心理活动、手的姿势。手部活动通常与心理活动有关，衣纹可以进行概况梳理，不需面面俱到。

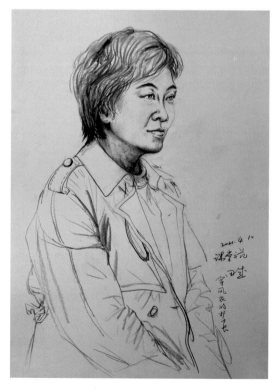

《女护士长》 田盛

126

2.动态

人体在运动状态下称为动态，动态适合速写。生活中很多动作转瞬即逝，需要先了解人体的运动规律、动态下的透视原理、科学的解剖知识，掌握了这些基础知识，运用到实践中，按写实人物画体系去训练，从简到繁，由快到慢，观察敏锐，下笔快捷。动态速写现场要抓大形，不画细节，才能在短时间记录下来，细节凭记忆或继续观察再完成。徐蒋体系的动态速写与专画舞蹈速写的要求也不一样，叶浅予、阿老、陈玉先都是速写高手，他们的风格是以记录动作为主，大多不描述细节。我们所讲的徐蒋体系是既要有动态，又要有细节，既是练习造型基本功，又可以作为将来创作的一手资料。

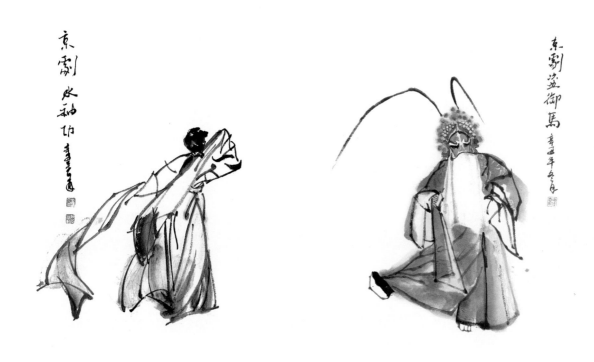

动态速写图例　曹洁峰

3.情态

情态是人物面部表情和肢体语言活动。一个人的情绪会感染周围人群，作品所表现的情态也会与观赏者产生共鸣。依据照片摆拍姿势画出的作品，再精再细也不会打动人。黄胄笔下的人物大多是积极乐观、性格开朗的，所以黄胄的作品非常感人。蒋兆和的《流民图》刻画新中国成立前人民在三座大山的压迫下流离失所、缺衣少食、妻离子散的生活状况，引发观者悲愤、同情、恐惧的情感。情态是人物画作品的关键所在。

4.偶态

在现实生活中，在外界影响下，人偶然会有一些非常特殊的动作，是平时想不到也做不出来的，这些动作就是偶态。偶态有时是静态的，但多数是应急、随机的动作姿态。

叶浅予画梅兰芳在《穆桂英挂帅》中扮演穆桂英的速写，穆桂英一句台词"我不领兵谁领兵"，右手托着帅印，忽然反腕往上一举，再加上眼神配合，这个偶然的小动作被叶浅予记录下来，这精彩的一瞬便成就了经典之作。

1973年山西画家亢佐田的《红太阳光辉暖万代》反映了农村生活的新变化——一位老太太上台发言，为了证明自己穿的是新棉衣，她双手抓住袖口，反肘使劲往前伸给大家看，含义是"新里新面新棉花"。作者在现实生活中捕捉到这不同寻常的姿态，从而使作品显得十分生动、真实。作品有了偶态，才会生动感人。机械地摆布形象，不会打动观众。这些偶态，多数在现场是来不及画下来的，可以根据记忆或找模特把动作细节描绘下来，再用在创作中。

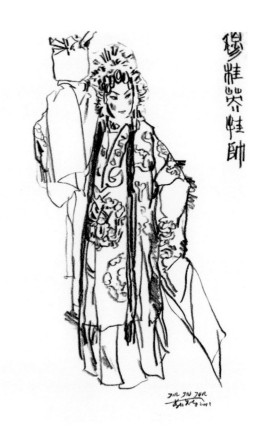

《穆桂英挂帅》 叶浅予

通过对四写、四态的理解、练习，锻炼人物造型能力，然后把速写转换成水墨。平时所画习作，是否可以用毛笔把形象表现出来，是检验前段时间学习成果的最好方法。下一步就是练习用毛笔，淡墨起稿，如果画错了方便改正；也可以用木炭条起稿，起好后轻轻弹一下宣纸，让炭粉掉下来，然后落墨。不要用铅笔起稿，铅笔硬而滑，容易划破宣纸。

对墨的要求比较高，最好用质量好的固体墨块，自行研墨。毛笔选择质量好的兼毫，宣纸选用年份手工生宣纸，熟习自己的笔性、墨性、纸性，画起来会得心应手。

建议不要使用宿墨（隔夜剩墨），否则装裱时会跑墨。

（三）人物写生

1.骨法用笔

中国画的造型原则是"骨法用笔"，即用线表现形体，有了形体才能表现精神。要掌握用线造型的规律，然后结合现代造型方法。唐宋时期的线描是根据当时的美学要求创造的艺术形式，而写实人物画要用现代人的审美观念和科学知识反映当代人的生活，造型上要精微、严谨，还要有取舍概括的能力。

2.比例准确

三庭：眉至发际线为上庭，眉至鼻底为中庭，鼻底到下颌为下庭，一般人的比例如此。形象比较有个性的，脸部长中庭相应就长，脑门窄。还有下颌短的，这都是特征。历代人物画家把千差万别的头型总结为：国、甲、由、申、田、目、用、风八种。五眼：人的面部横向是五只眼睛的宽度，

两眼之间也有距离略近和略远的，就是形象特征。古人把前额、鼻梁、下颌、两侧颧骨，称为"五岳"。在比例正确的基础上抓住人物五官的特征，侧面、半侧面可以从额部画起，正面从眉或眼睛画起，上下左右对比参照。初学者往往局部画得准确而肖似，整体看不像，是因为画局部只注意局部，忽略了整体比例。五官会随着俯视和仰视角度不同而变化，面部透视要随着弧线变化。

3.形神关系

形是客观规律，神是主观感受。两者达到统一，才能正确表现形象。中国画的形，不是不同形体的形象，是指形体的本质，以可视之形象特征画出人物的精神实质，要求传神就是区别于自然主义，毫无主观意识、没有概括取舍是不可取的。在写生过程中要调动自己的眼、手、心，发挥主观能动性。

4.笔墨关系

传统的十八描多数已经不太适合画现代写实人物，不同时代要有新的形式，笔墨的形式是千变万化的，要取各家之长逐渐形成自己的艺术语言。山水和花鸟画的笔墨技法都可以借鉴，笔墨是为造型服务的，不能盲目追求笔墨效果，要在重视造型的基础上掌握笔墨的基本规律，将立意、感受和笔墨统一起来，不要画成中国画材料的光影素描。皴擦是辅助线的不足，是去更好地表现结构，而不是表现光和影子。

5.虚实关系

虚实关系既是对立的，也是统一的，包括黑白、明暗、浓淡、干湿，直接关系到用笔用墨。"实则虚，虚则实"，中国画处理空间的规律是前实后虚，而西洋画是前明后暗，主体重、客体轻，静态以实为主，动态以虚为主。如画飞鸟用工笔，就感觉不真实，鸟在飞行时，我们看不清具体的翎毛，只能表现飞的姿势。画人物面部时，眉根实、眉梢虚，上眼睑实、下眼睑虚，鼻底实、鼻翼虚，口缝实、嘴唇虚。在处理皱纹时，除了老人或需要表现主观意图，一般也是虚处理，两颊、牙齿也要虚处理。下笔之前，要考虑好怎样处理虚实，画实了简单，虚处就要用些心思。以实托虚、用虚代实，相生变化，如摆兵布阵一样。

（四）人物速写技法

1.人物画头像要领

画人写真取眼神，

开脸三停中线行。

圆柱形体需环绕，

正侧仰俯透视清。

画眉皴擦虚实生，

上睑重来下睑轻。

鼻翼转折虚处理，

唯有口缝要分明。

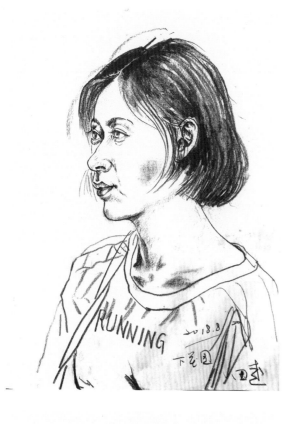

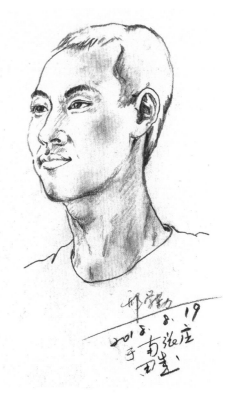

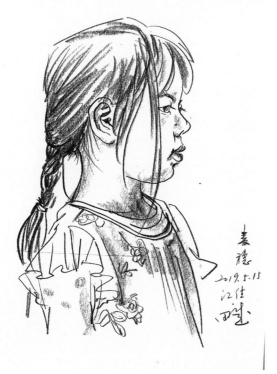

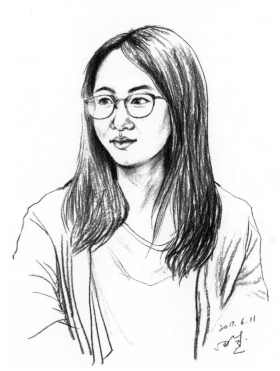

头像侧面、半侧、正面图例　田盛

2. 人物画全身

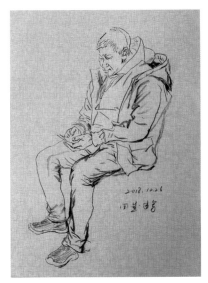

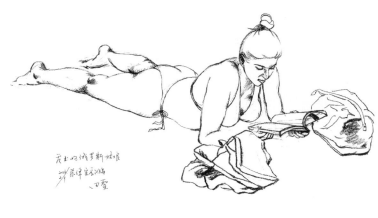

全身速写图例　田盛

3. 人物场景速写

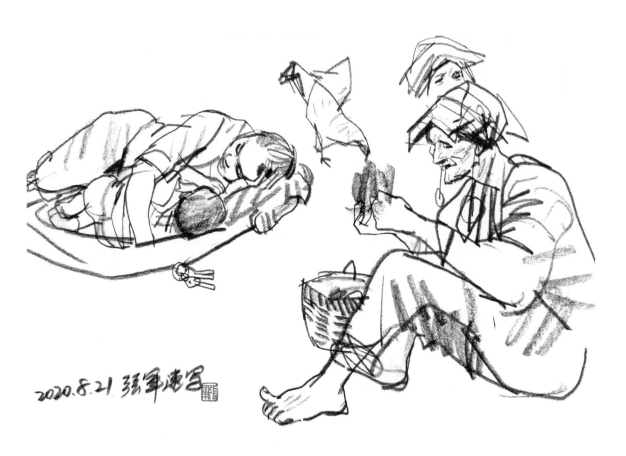

凉山甘洛速写　张军

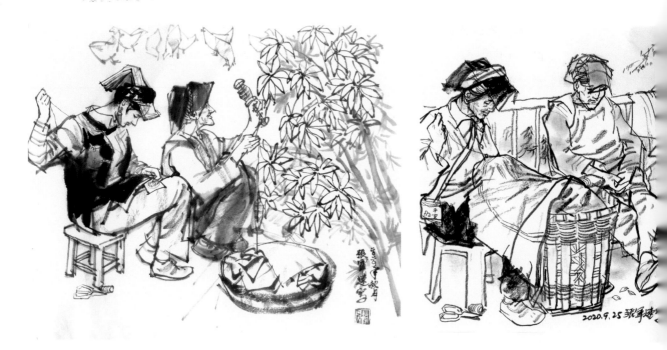

凉山甘洛速写　张军

（五）设色方法

传统人物画方法有染高法和染低法。初学者经常会把画面画得脏、灰、乱，有关上色的要领，黄胄总结了"四淡"：

淡墨上不罩淡墨，淡墨上不罩淡颜色，

淡颜色上不罩淡墨，淡颜色上不罩淡颜色。

老人、男性面部、手部用花青和赭石，表现黑的皮肤可加淡墨，高的部位加一点曙红，低的部位加点焦茶。上颜色有干画法和湿画法，上色时一要随着结构变化，二要见笔，不能平涂。画女性、儿童宜用湿画法，先用清水把面部手部打湿，稍干后再上颜色。一种是用藤黄加砕碌，再调些曙红；另一种是赭石加花青，面部凹处再染胭脂，曙红往前跳，胭脂会往后退，形成自然的前后关系。眼角、鼻底、口缝、下颌等部位用焦茶或胭脂反复深入，史国良称为"钉钉子"。发际、眉根、鼻根、下颌处可以略加花青点染，增强冷暖色对比。这些部位有血管，从现实上也是真实的。

给衣服上色前，先用枯笔皴擦，待干后再上色，这样能起到挂色的作用。史国良的作品色彩明快而厚重，是先打底色，然后再多次渲染。画红色衣服先用淡胭脂打底，画绿色、青色衣服用赭石打底。每次上色不宜过厚，要层层加染，直到达到理想效果，

通过学习这些经验和日常刻苦训练，然后练习小品，经验多了，就可以尝试创作了。

（六）水墨人物画技法

1. 肖像的头像练习

（1）在发挥笔墨特点的基础上，尽力抓住五官特征，抓住比例很重要。

（2）落墨后上色。男性用赭石加花青，女性用藤黄加硃磦加曙红。

（3）眉宇、鼻翼、发际线可用淡花青渲染。

（4）眼角、鼻孔、口缝用焦墨反复点染，增加凹深效果。

（5）上色要随着结构用笔，不宜平涂。

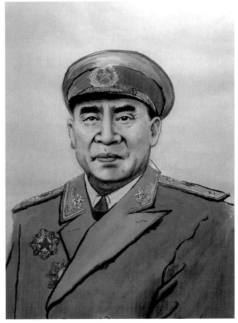

头像上色步骤图例　田盛

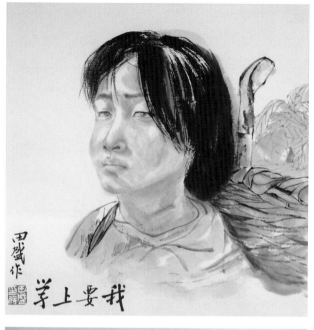

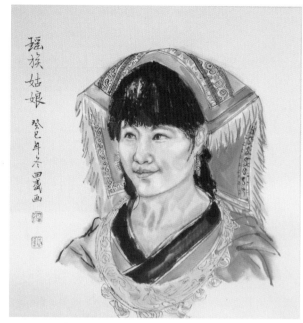

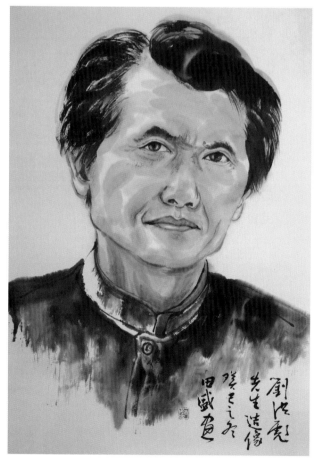

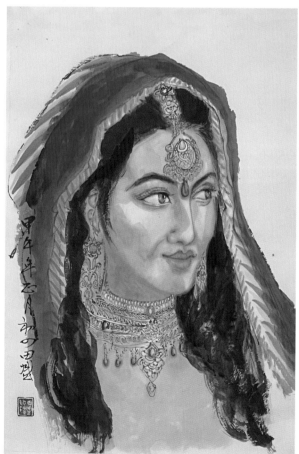

人物头像图例　田盛

2.人物画手部要领

画人容易画手难,

心理活动手相连。

肘腕关节各有度,

指节变化更丰富。

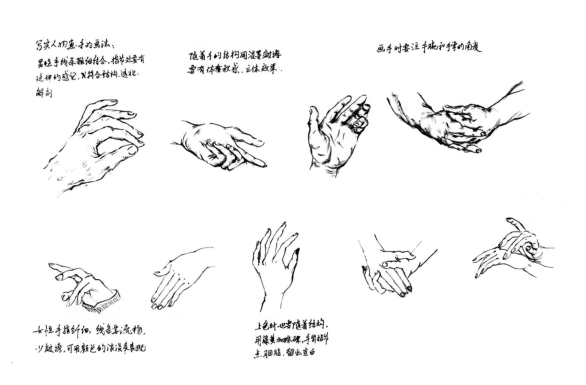

手部图例 田盛

3.人物画半身像

半身像一般描绘
头部到膝盖下,重点
是刻画面部表情和手
部姿态。

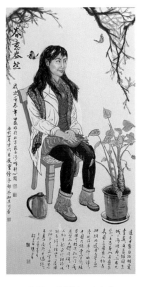

坐姿1图例 田盛

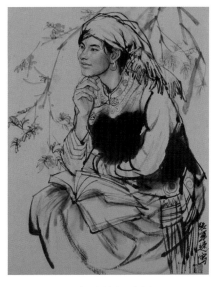

坐姿2图例 张军

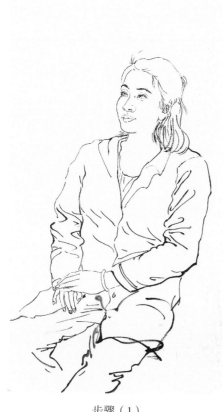

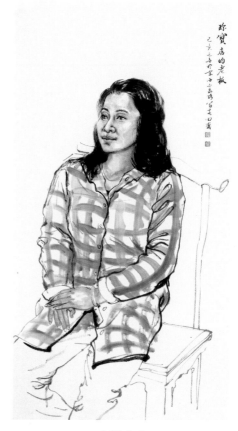

步骤（1）　　　　　　　　　　　　　步骤（2）

坐姿3图例　田盛

钱学森　洪波　　　　　　　　　　　陆锦花　杨纯玉

4. 人物画全身像

蹲姿《瑶族长鼓舞》　田盛

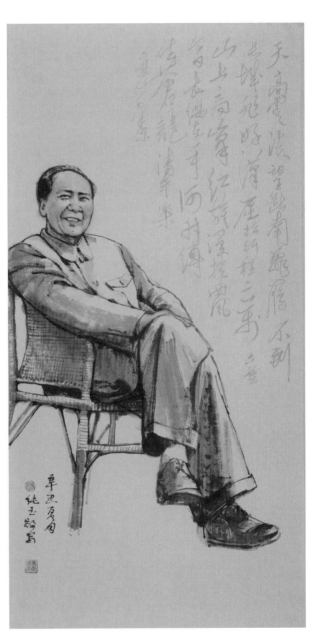

坐姿全身像　杨纯玉

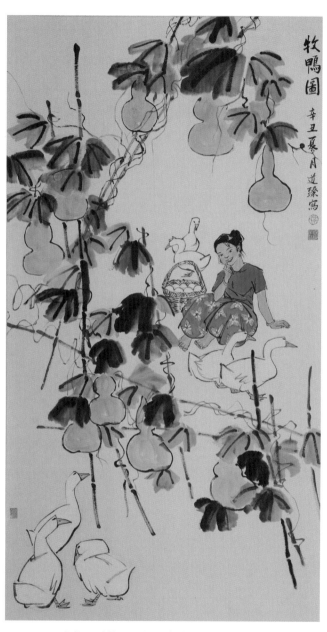

人物、动物、植物组合《牧鹅图》 道臻

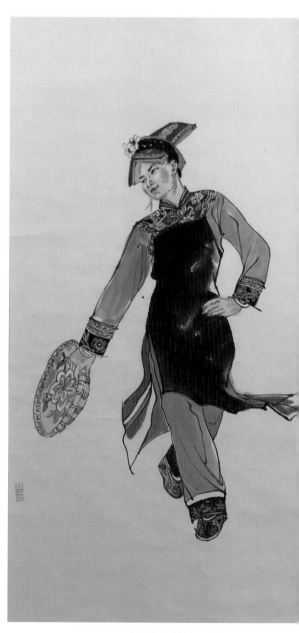

《瑶族舞蹈》 田盛

5. 人物组合

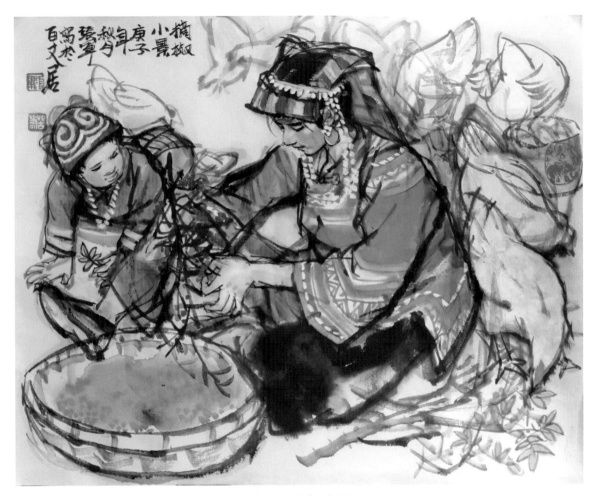

《摘椒小景》 张军

名家作品欣赏

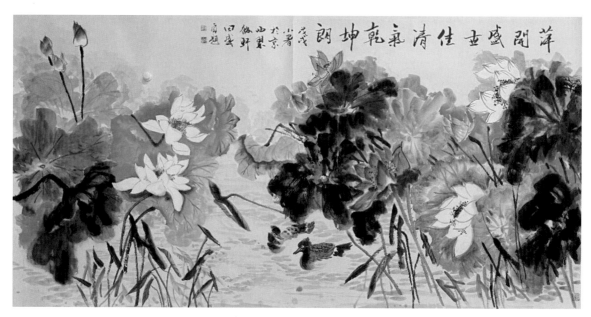

《萍开盛世》 田盛

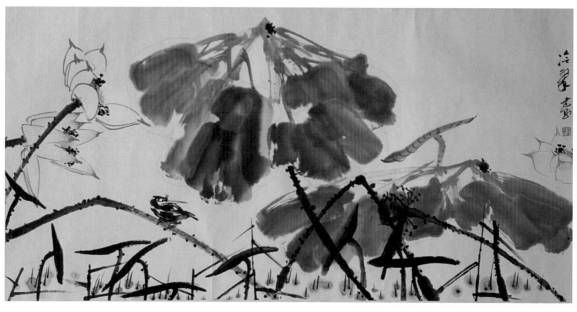

《冷翠》 鲁建刚

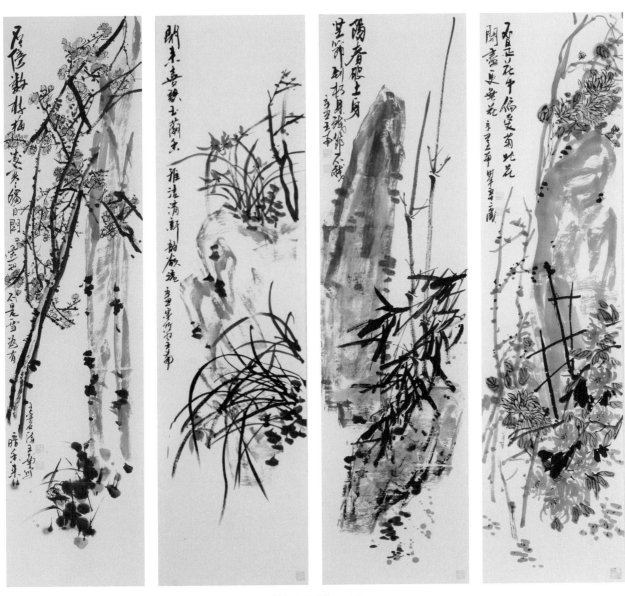

《梅兰竹菊》 王南

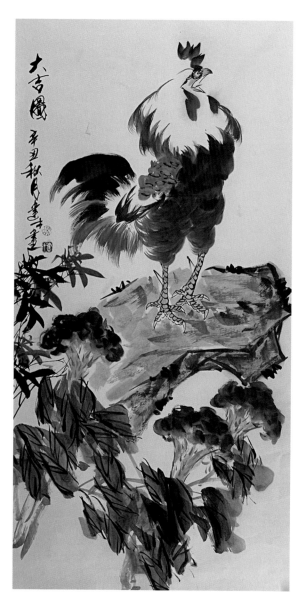

《大吉图》 冯建才

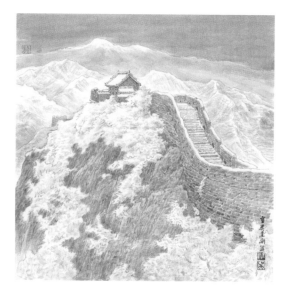

《雪》 吴建潮

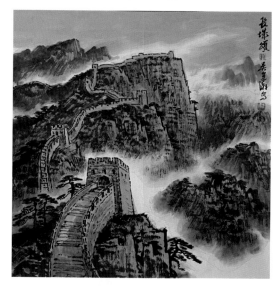

《长城颂》 吴建潮

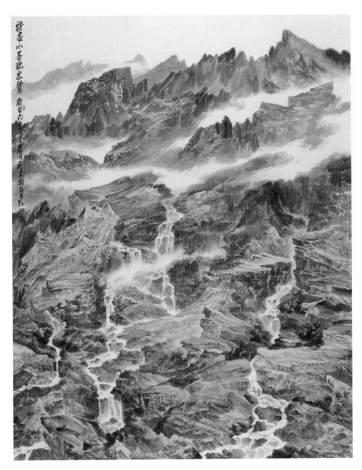

《染尽水墨听泉声》 吴建潮

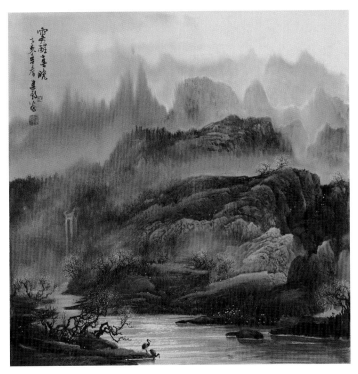

《雾醒春晓》 吴建潮

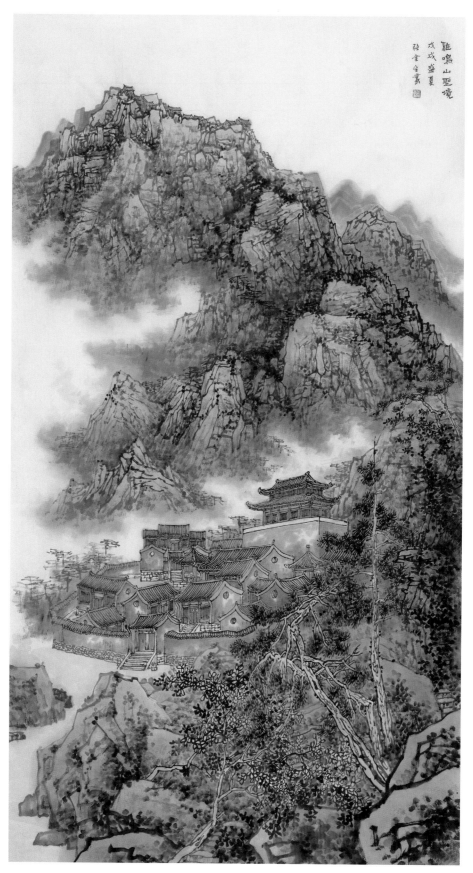

《鸡鸣山圣境》 张金生

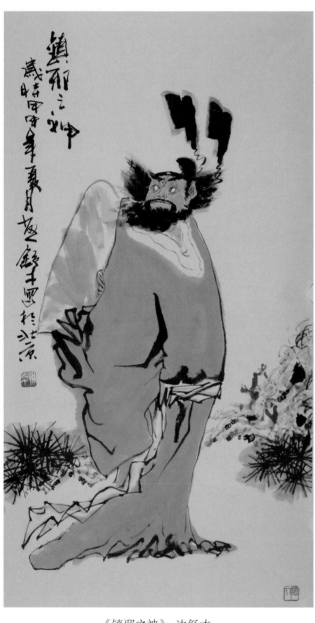

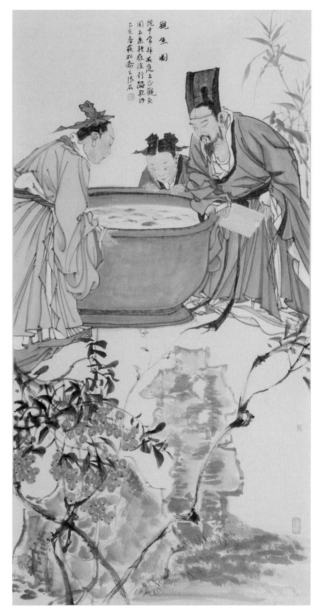

《镇邪之神》 边舒才　　　　《观鱼图》 胡清菘

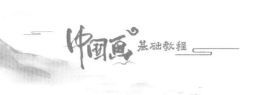

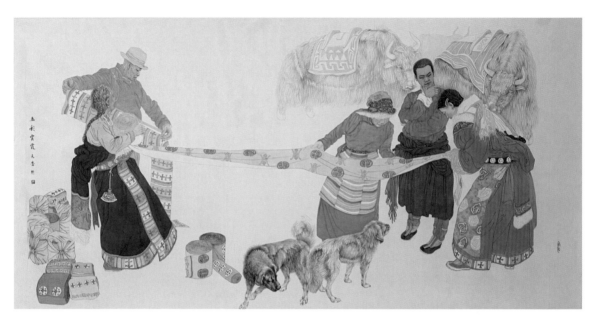

《五彩云霞》 夏天安

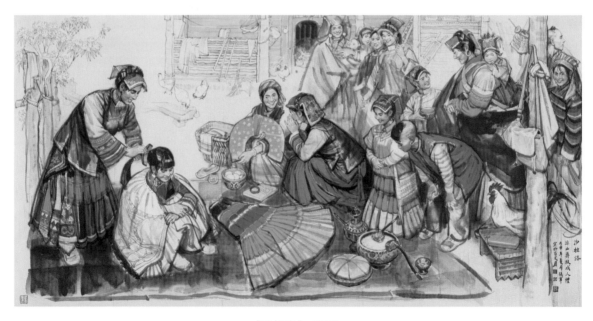

《沙拉洛》 张军

146

《凉山红霞映家园》 张军

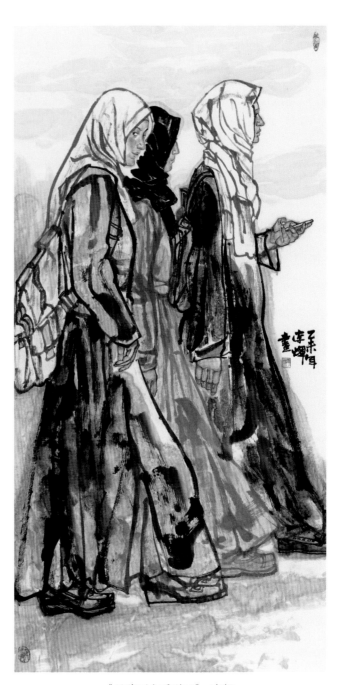

《丝路丽人系列三》 李辉

《长河八月天》 李辉　　　　　　　　　　《曾经的记忆》 田盛

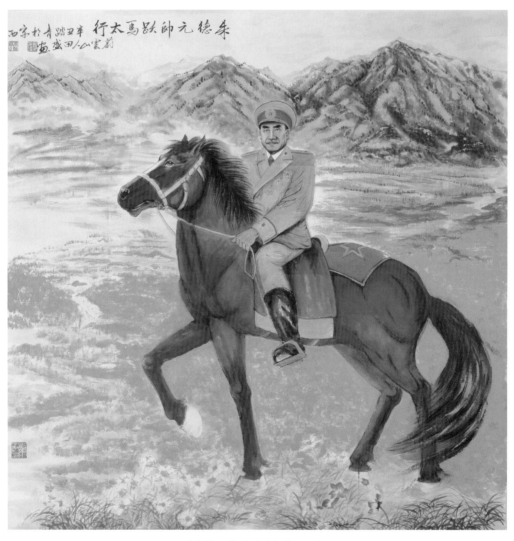

《朱德元帅跃马太行》 田盛

《母亲》 王西京

《盼归》 王西京

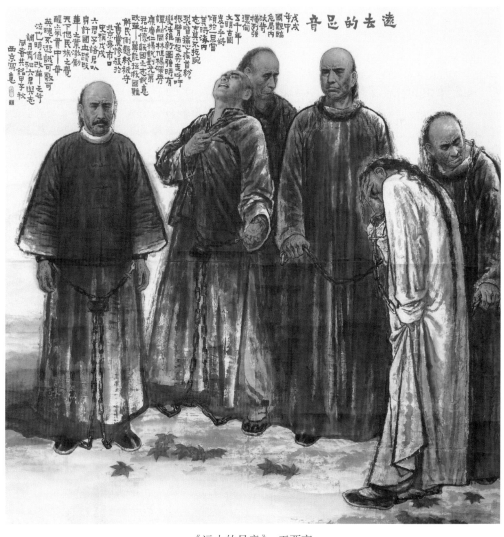

《远去的足音》 王西京

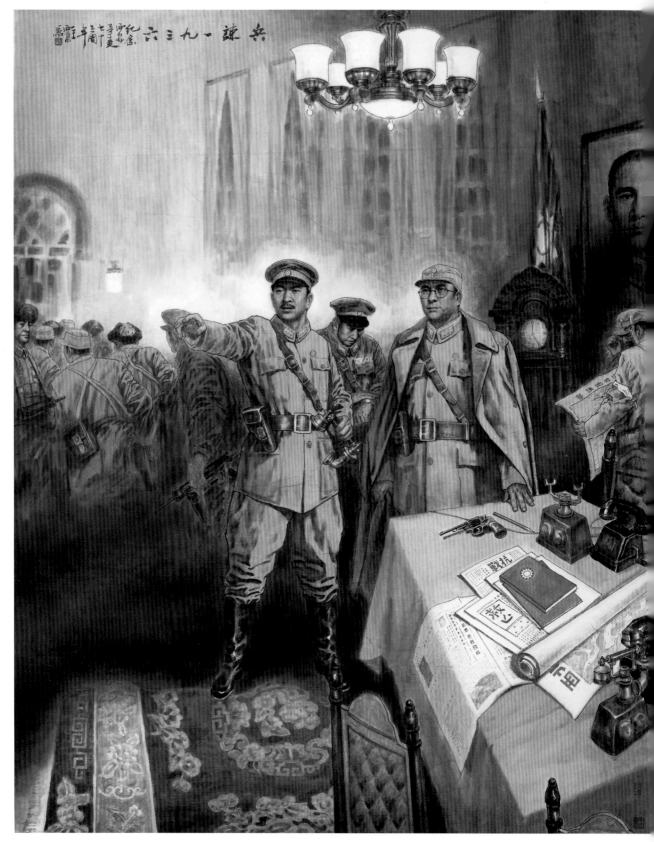

《兵谏一九三六》 王西京

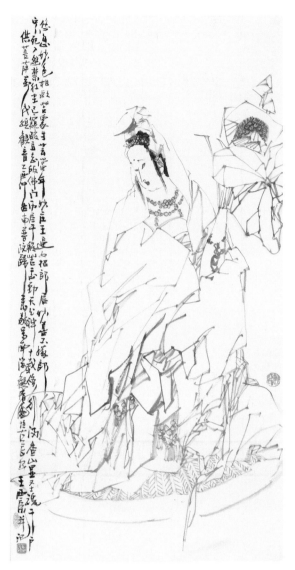

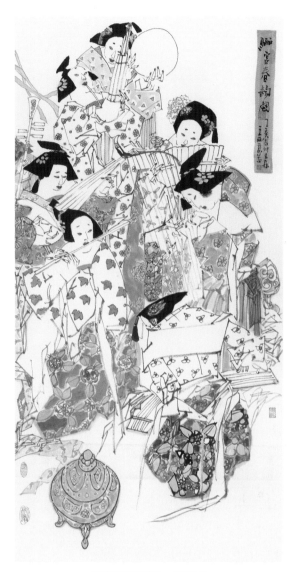

《水月观音》 王西京 　　　　　　　　　　《骊宫春韵图》 王西京

《大千观荷图》 王西京

参考文献

1. 汪洋主编：《中国画技法全书》，河南美术出版社，2004年。

2. 陈传席著：《中国艺术大师徐悲鸿》，河北美术出版社，2009年。

3. 郑闻慧编著：《中国艺术大师黄胄》，河北美术出版社，2009年。

4. 邵盈午著：《大匠之路范曾画传》，河北教育出版社，2002年。

5. 王伯敏著：《中国画的构图》，天津人民美术出版社，2012年。

6. 姚有多著：《中国现代名家画谱》，人民美术出版社，1994年。

7. 史国良绘：《史国良速写作品集》，天津人民美术出版社，2010年。

8. 巢勋临绘：《新版芥子园画谱》，中国和平出版社，1995年。

9. 何延喆著：《中国山水画技法学谱》，天津杨柳青画社，2004年。

10. 萧朗著：《写意禽鸟画范》，荣宝斋出版社，1999年。

11. 王重来主编：《中国画白描基础》（新版），上海人民美术出版社，2017年。

12. 刘凌沧著：《中国人物画画法解析》，上海人民美术出版社，2019年。

13. 徐湛著：《跟徐湛学国画》书画系列，科学普及出版社，2007年。

14. 刘曦林著：《蒋兆和论艺术》，人民美术出版社，2002年。